翰墨擷英

標準草書千字文手稿遺珍

于右任 著

浙江人民美術出版社

于右任與標準草書（代序）

圖三 佩蘭女士墓志　　圖二 贈大將軍鄒君墓表　　圖一 劉仲貞墓志

于右任是二十世紀最具代表性的書法家，他創造性地將魏碑與行書、章草相結合，成就卓然。三十年代創立『標準草書社』，全面、系統地整理和總結歷代草書，遴選出符合標準的字樣，雙鈎成千字文出版，是爲『標準草書』，深受海內外學人歡迎。本文對『標準草書』的歷次修訂、出版情況進行匯總與梳理，根據出版實物與相關文獻，厘清編纂過程，訂正了前人對修正時間與版別的錯訛，并詳述歷次修正的變化情況。同時通過于右任所書紀年碑刻，結合新發現的《標準草書草聖千文》手稿剖析了其草書的風格變化。

一、于右任在大陸時期的書學歷程與標準草書編訂情況概述

于右任十一歲入私塾就學，此時科舉考試尚未廢除，需要規範書寫來應付考試。在塾師毛班香的啟蒙下，于右任從趙孟頫千字文入手，兼及二王書法，形成輕快爽利的用筆與溫潤清雅的面貌，爲日後遠離剛猛抖擻的魏碑習氣起到了決定性作用。

碑學因包世臣、康有爲等人的推崇而風靡一時，對清末民國的書壇影響頗深。受到時風引導，于右任移情碑版，著力臨習《石門銘》《廣武將軍碑》等，朝夕摩挲，如醉若痴。民國早期，洛陽邙山出土了大量北魏墓志，于右任爲保護文物，耗費巨資收集歷代碑刻近四百方，以北魏元氏宗室的成對夫婦墓志七種最爲知名，因顏其室曰『鴛鴦七志齋』。受自藏石刻的影響，從全新的角度審視碑學，嘗試將帖學與北碑結合，這種變化通過所書碑刻明顯地反映出來。一九一九年《贈大將軍鄒君墓表》（圖二）與一九二五年《彭仲翔墓志》明顯帶有元氏碑刻特徵，用筆方起方收，結字中宮緊收，形成早期險峻勁利的魏碑風格。一九二七年《佩蘭女士墓志》（圖三）與一九二九年《耿端人少將紀念碑》能看出碑帖融合的趨勢，尤其一九三〇年《秋先烈紀念碑記》（圖四）強調了用筆的頓挫，綫條頎長而靈動，將帖學的典雅從容與魏碑的雄強奇逸融于一爐，點畫勁健坦蕩，結體扁岩松闊的碑體行書風貌就此奠定。

《劉仲貞墓志》（圖一）保存了早期帖系楷書的面貌，字迹遒麗，深得趙書三昧。一九二四年《贈大將軍鄒君墓表》（圖

圖七　趙母曹太夫人墓表

圖六　胡太公墓志

圖五　于右任書法（局部）

圖四　秋先烈紀念碑記

《標準草書自序》曰：『余中年學草，每日僅記一字，二三年間，便可執筆。』大約在一九二七年，于右任開始學習草書。一九三○年前後的紀年條幅作品（圖五），已多見落筆謹嚴的行楷中夾雜草書的情況，至《右任墨緣》出版時，行草相間成爲常態。一九三一年擔任國民政府監察院長後，于右任遠離權力核心，全力投入到文化教育與學術研究中，廣泛臨讀各家法書，視野更寬。一九三二年發起并成立『標準草書社』，邀集好友共同切磋研討。標準草書社的成立，成爲系統研究草書的開始。初期計劃以《急就章》作爲範本，訂正章草書寫規範。但因爲文字艱澀，又有部分内容缺失，草法也不一致，難于運用而作罷。緊接着從事二王草書收集，王字偏重美感，忽略實用，與推廣標準化草書的初衷有異，祇得再次放弃。

《千字文》是影響最大的傳統蒙學教材，易讀能識，常用之字皆備，隋唐以來多有名家作品傳世，便于收集與推廣。于右任收集歷代墨迹『千字文』和碑刻拓本百餘種，全面系統地整理和總結歷代草書，從六十萬個草書字樣中遴選符合『易識、易學、準確、美麗』原則的字樣。一九三六年七月，《標準草書範本千字文》以雙鈎集字法完成編纂，于右任與同仁的努力終于有了成果。吳稚暉贊譽『對中國文字改良之貢獻，爲許慎《説文解字》後之第一部書』。于氏期望早有所成，初版未及細校即交『上海漢文正楷印書局』印行。時間倉促，誤漏較多，故又于一九三七年二至六月間重新整理，改選之字樣將近半數。完成第四階段修正後不及一月，戰事即起，延宕良久才交香港中華書局印刷，可惜仍未能正式發行，僅印少量分贈友人。

自從致力草書研究，于右任的書法面貌產生重大變化。一九三三年《楊松軒墓表》仍以行楷書寫，尚未能與《秋先烈紀念碑記》拉開距離。至一九三四年《孫荊山墓表》則變爲行草相間，追蹤二王，放逸縱恣。一九三五年《胡太公墓志》（圖六）與一九三六年《趙母曹太夫人墓表》（圖七）的主體爲草書寫就，此時恰在『標準草書』的初創階段，未能挣脱集字藩籬，用筆與體勢仍然能看出碑體行書的痕迹。

一九三七年底，于右任隨國民政府西遷，標準草書社仍留上海，雖相隔千里，仍剋服萬難，函商筆授，絕不懈怠。一九四三年四月『正中書局』出版《于院長臨標準草書千文》，是册爲劉延濤雙鈎于右任手書，并非對雙鈎集字本的再次修正，通觀全篇，前後草法趨于一致，于氏草書面貌初成由此可見端倪。重慶『說文社』于一九四五年三月出版『第五

次修正本」，緊接着，《標準草書于右任先生手臨千字文》在一九四六年一月出版。短時間内『雙鈎臨寫本』『集字雙鈎

本』『墨迹臨寫本』三種分，于右任的編輯想法可從劉延濤《于右任先生臨標準草書千字文跋》中獲知。

『……抗戰軍興，歷次印本，皆散佚不存，而後方印製不易，前年正中書局僅出版先生之雙鈎臨本，去冬説文社始

將《標準草書》複印，學人得二本以參研；由《標準草書》以明其例證，由臨本以驗其變化，思過半矣。臨本乃集字雙

鈎，其法甚嚴，而世人猶有以爲未見墨迹也，此册如江河直下，精神奔注；合而觀之，當無遺憾……』

從四十年代開始，于右任恪守標準草書書規範，脱盡碑體行書的痕迹，追求草書的動感與筆勢，要在形式美上達到新境

界。從一九三九年的《李雨田墓表》（圖八）至一九四〇年《楊仁天墓志》（圖九）和一九四三年《無名英烈紀念碑》

（圖十），再到一九四七年《劉允丞墓表》（圖十一），可見其書寫節奏的變化，運筆由原先的流暢飛動趨于柔緩，整體

渾厚質樸。以上碑刻皆爲于氏精心創作，近十年的跨度脉絡分明，見證了他的草書從初成期到自成一派的演變過程。

二、《標準草書》的歷次修正本出版情況

于右任自認生平做了三件于人民有益之事，其中他最看重的事業是研究與推廣『標準草書』。編訂修正工作始終貫穿

在他後半生的書法生涯中。眾所周知，《標準草書》在三十多年間修正過十次，其中于右任生前九次，除前兩次未完成編

輯外，其後八次皆有出版實物，具體情況如下：

（一）『上海漢文正楷印書局』首次出版，無版權頁，書名《標準草書範本千字文》，由于右任手書。册首《叙文》

撰寫時間爲廿五年七月，即一九三六年七月。一九四四年『大衆出版社』平裝本即據此翻印。

（二）『第四次修正本』無版權頁，書名《標準草書》四字爲宋體排印。册末于右任撰《標準草書第四次修正本跋

尾》，撰寫時間爲二十六年六月，即一九三七年六月。

（三）『第五次修正本』于一九四五年三月由『説文社』出版，書名《標準草書》由吳敬恒書寫。一九四六年十二月

圖十　無名英烈紀念碑　圖九　楊仁天墓志　圖八　李雨田墓表

圖十二　"四次本"跋尾　　圖十一　劉允丞墓表

再版。

一九四七年第三、四版封面改爲粉色，扉頁添加『本社爲慶祝本書作者于右任先生七十大慶特加印』字樣。

（四）一九四八年八月中華書局出版《標準草書第六次修正本》。

（五）一九五一年『中國公學校友會』出版《標準草書第七次修正本》。

（六）一九五三年『中央文物供應社』出版《標準草書第八次修正本》。

（七）一九六一年『中央文物供應社』出版《標準草書第九次修正本》。

（八）一九六七年『中央文物供應社』出版《標準草書第十次本》。

于右任欲將草書標準化，恢復其日常書寫功能，一九三二年在成立『標準草書社』后，邀請同仁參與編訂工作。初期主張使用章草，其後又收集二王草字，但兩次皆因草法落後，缺乏實用性而作罷，這是編訂《標準草書》的第一、二个階段。第三階段工作是後來成型的《標準草書範本千字文》，『上海漢文正楷印書局』刊行的即是『第三次修正本』。

《標準草書第四次修正本跋尾》：『標準草書，創編迄今，四歷寒暑……故于今春二月三中全會前旬日，契先付印。而卒以時間倉促，誤漏甚多！兹復將草編董理一過，改選之字且半數，釋例鈎摹亦皆綜核精研……二十六年六月于右任。』（圖十二）。

『上海漢文正楷印書局』初版于一九三六年七月編輯完成，距標準草書社成立恰是『四歷寒暑』。一九三七年二月國民黨第五屆執委會第三次全體會議在南京召開，故『今春二月三中全會前旬日』付印者，所指必是『上海漢文正楷印書局』刊行本，從交稿到出版耗時半年，在當時可算高效。一九三七年六月第四次修正完成後未及出版，抗日戰爭即全面爆發，是年十一月國民政府遷往重慶，于右任隨之西遷。上海淪陷後，『標準草書社』仍留租界，直至一九四一年十二月太平洋戰爭爆發，日軍入駐租界，侵占了社址。于右任身處大後方，與標準草書社遠隔千里，往來聯繫祇能通過信函，由于核心人物長期缺失，致使《標準草書》的修正工作陷于停滯。

前人在研究文章中表述歷次修正時間時，大都誤讀了一九四三年正中書局《于院長臨標準草書千字文》的《自序》，而將第二、三、四次修正的時間定爲一九三七、一九三八、一九四〇年，這與《標準草書第四次修正本跋尾》的記載相背離。

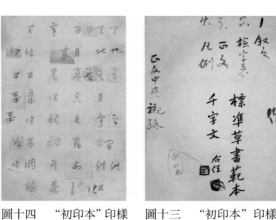
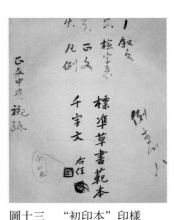

圖十五　"五次本"題名　　圖十四　"初印本"印樣　　圖十三　"初印本"印樣

《自序》:「......二十五年,曾由漢文正楷書局,印五百本,以急遽出書,例解皆不完備。二十六年二次修正本成,

甫欲付印,而抗戰軍興。......二十七年交中華書局印三百本,二十九年印五百本,擬審定後即行發售,中間僅以少數分奉

友人,余皆滯留香港,未及運回......三十一年七月,于右任序于山洞。」

《標準草書》的編輯工作持續三十多年,「第四次修正本」既是整個編輯工程的第四階段,同時也是雙鈎集字「千

字文」的第二階段。「二十六年二次修正本成」的描述是相對于「漢文正楷印書局」的初版而言,類似于「二次修訂」概

念。二十七年、二十九年祇是「第四次修正本」交付中華書局印刷的時間節點,并不涉及修正。歷次出版物中除一九三六

年初版書名爲《標準草書範本千字文》外,其後七次皆作《標準草書》,亦是證明上述觀點的直接證據。「正中書局」出

版物的《自序》係追憶往昔之作,《第四次修正本跋尾》是完成修正工作的情況記錄,所以後者的真實度更高,可據此訂

正前人對歷次修正版別與時間的錯訛。

三、《標準草書千字文》的歷次修正本對勘

雙鈎集字本《標準草書》自一九三六年七月初版編訂成稿,至一九六七年四月發行「第十次本」,前後修正八次,幾

乎貫穿了于右任草書的整個發展歷程。歷次修正皆有印本可見,通過對勘,可以從全新的角度研究其書法理念。爲了便于

表述,「漢文正楷印書局初版」簡稱「初印本」,「第四次修正本」簡稱「四次本」,照此類推之後歷次印本簡稱。

「初印本」爲八開線裝,内容依次爲敘文、檢字表、手書書名、正文、凡例、釋例。于右任題寫封面簽條及書名頁

「標準草書範本千字文」。雙鈎集字時無合適字樣的,計有十四字,由于右任自書,注釋中標注「草書社」的即是。千字

文後題名亦爲雙鈎,除于右任外,列參與者七人,凡例爲鉛字排印。曾見付印前「校樣本」,書名頁有于右任手書内容排

序(圖十三),并要求正文中夾襯紙、調整印色等,集字部分粘貼有雙鈎字樣,應是修正、編訂時遺留(圖十四)。

「四次本」亦爲八開線裝,印刷品質爲歷次印本之最。書名宋體排印「標準草書」四字,除無「檢字表」外,内容

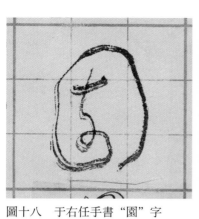

圖十八　于右任手書"圜"字

說文社出版部

圖十七　説文社稿紙

圖十六　于右任硬筆書

排序與『初印本』同。前序名稱由『標準草書範本千字文叙』改爲『標準草書序』，文字內容變動較大，幾乎等于重寫，但落款時間依舊爲一九三六年七月。內頁書名與集字部分的名稱改爲『標準草書草聖千文』，由『範本』改爲『草聖』的原因可從前序中獲知。于右任自書標注『草書社』的字樣增加至五十處，參與者題名中增加了李祥麟一人，朱黑兩色影印了劉延濤手書凡例與釋例。册末增加劉延濤《標準草書後序》與于右任《標準草書第四次修正本跋尾》，落款時間皆爲一九三七年六月。

『五次本』改爲十二開，書名《標準草書》由吳敬恒題寫。一九四五年『説文社』在重慶發行此書時，尚處抗戰時期，經濟困難，物料匱乏，使用四川機製土紙雙面印刷。首次新增了目錄，《自序》經改寫後內容大幅縮減，稍顯簡略。雙鈎集字部分與『四次本』相較，更改多達兩百五十餘處，其中調整文本內容二十三處，更替字形的情況更爲普遍。標注『草書社』字樣的增加至七十五處，題名僅保留『三元于右任選字』雙鈎七字，其餘八位參與者姓名皆改爲鉛字排印（圖十五）。凡例與釋例改爲單色影印，保留了劉延濤撰寫的《後序》。

『六次本』的雙鈎選字部分變動較小，與『五次本』對勘，僅更改三十三處，標注『草書社』的字樣計七十四處。此次修正的變化主要在開本與體例上，首先是書本大小改爲十六開，其次于封面題寫書名《標準草書第六次修正本》，使讀者可以清楚認識到版别差異。扉頁增加了于氏手書『百字令』，《自序》恢復成『四次本』時原樣，朱黑雙色影印手書的凡例與釋例等。『六次本』刊印于一九四八年八月，至此，于右任在大陸時期的修正工作告一段落。

于右任在臺灣時期，《標準草書》的四次修正本，開本與體例都維持了『六次本』的樣式。以最晚印行的『十次本』爲例，經與『六次本』對勘，前人草書字樣僅改動二十六處，標注爲『草書社』的字樣增加了五處，加其余改动处共計七十九處。劉延濤在《標準草書後叙三》中寫道：『……然先生所欲更換之字，多爲先生手書之字……』由此可知，于右任在臺灣時期修正的重點不是更替古人草字，而是于右任反復斟酌，挑戰自我，多次重寫自書字樣，期望將標準草書事業做到完美。

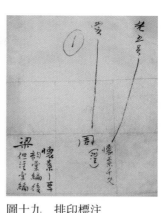
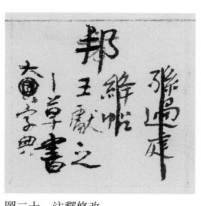

圖二十一　印本尺寸對比　　圖二十　注釋修改　　圖十九　排印標注

四、新發現的《標準草書草聖千文》手稿及其版本情況

近年于滬上發現雙鈎集字本《標準草書草聖千文》手稿，高度三十六厘米，寬度二十七厘米。淡棕色封面，全册爲貼頁綫裝，雙鈎頁面在左，右側爲注釋部分，左字右釋，逐一相對。内容包含三個部分，標題二十字，正文一千字，參與者題名四十八字，共計一〇六八字，前後内容完整無缺，計三十四組對開頁，另附硬筆書寫字樣三紙（圖十六）。

雙鈎部分爲貼頁方式，起首頁爲標題，直接鈎摹于「説文社出版部」稿紙（圖十七），「草」「興」二字可見修改痕迹，另鈎别紙，覆蓋原字。「千字文」部分由次頁起始，單頁三十二字，每字雙鈎一紙，按序貼于稿紙格中。雙鈎字樣有四種情況，其一爲拷貝紙曬印，計三百九十一字，係延用《第四次修正本》原選字樣。拷貝紙墨筆雙鈎計五百七十六字，其中既有新選字樣，又有延用前次字樣經重新鈎摹的。另見整頁雙鈎于拷貝紙，自「假途」至「丹齡」計三十二字，右上角標注「重勾照此」，應是付印前又經調整的。又有一「園」字（圖十八），毛筆書寫于宣紙，并非雙鈎，注釋標示爲「草書社」，知是于右任親筆所書。

注釋部分亦爲貼頁，鉛筆在宣紙表面打出界格，每格對應雙鈎字樣標注草書的來源。首頁右上角可見排印字型大小標注，正文排「四號」，注釋排「老五號」（圖十九）。全册可見修改痕迹五十餘處，主要是替換原有字樣後，注釋部分隨之改寫。還有文本内容修改的情況，如「賴及萬邦」之「邦」字，可以看出原寫爲「方」字（圖二十）。

經與歷次修正本對勘，除出版時將册末參與者題名改爲排印外，皆與一九四五年三月發行的《標準草書（第五次修正本）》完全一致，可以確認爲「説文社」出版排印所據之定稿本。一九四二年七月于右任《臨標準草書千文自序》：『……今春社中同人，稍稍來集，乃重爲選校一過……』撰寫《自序》的前一年，處在上海租界的標準草書社爲日軍所占，社中同仁陸續遷往重慶，核心人員的匯合，給再次修正創造了機會，「手稿」編訂時間應當在一九四二年初至一九四五年三月。

于右任自三十年代開始留心草書，同期修正的各版「標準草書」可以看出其書學思想演化的脉絡。編訂「初印本」與

『四次本』時，借鑒漢晉唐草書筆法，集字時追求古雅、奇逸，重視保持原貌，雙鈎時都依照字樣的原始尺寸，以致同一頁面中大小懸殊者可差七、八倍，而其自書標注『草書社』者僅十四處，更多的是向古人學習。至四十年代中早期，于右任個人的草書面貌趨于明顯，用筆體現了圓轉與輕盈的特点，并善于利用虛枯的筆致，展現筆畫間的疏朗感。『五次本手稿』集字時就自信很多，標注『草書社』的自書字樣多達七十五處，全册可見較多『放大』『縮小』的標注，雙鈎字樣尺寸大致相當，相較早期版本，出版物的開本也隨之縮小（圖二十一），面貌上更趨于婉緩與柔轉。

五、結語

本文撰寫源于《標準草書草聖千文》手稿的發現，經過對文獻與出版實物的梳理，確認了手稿爲《第五次修正本》的出版原稿，同時也厘清了標準草書編訂的階段分期與雙鈎集字本千文歷次修正的具體時間。『漢文正楷印書局』初印本與

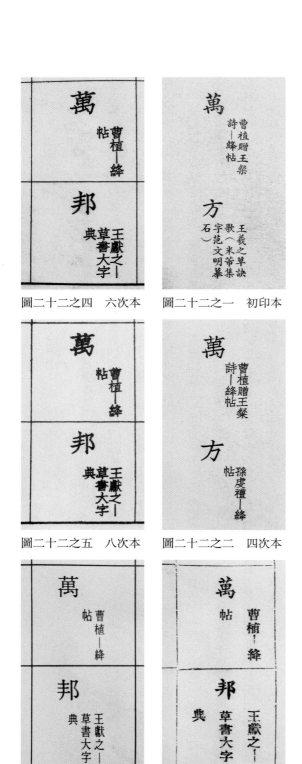

圖二十二之四　六次本　　圖二十二之一　初印本

圖二十二之五　八次本　　圖二十二之二　四次本

圖二十二之六　十次本　　圖二十二之三　五次本

《第四次修正本》編訂于抗日戰爭爆發前，此時于右任的草書尚處臨古集字階段。《標準草書草聖千文》手稿是《第五次修正本》的出版底本，編訂于一九四二至一九四五年，正處在于右任草書的成熟期，與一九六七年印行的『十次本』選字差異僅六十處上下，接近于《標準草書》的定稿狀態，而『手稿』中的修改痕迹有助于瞭解其書法理念的轉變，具有重要的研究價値。

『初印本』與『四次本』『五次本』在字樣選擇上有重大變化，小字注釋內容的差異尤甚，這三版在出版排印時必定都有完整手稿。從『六次本』到『十次本』更替的字樣極爲有限，小字注釋也保持了『五次本』的原貌（圖二十二）。通篇重鈎、編排原選字樣，耗時費力，所以後五次的修正大概率是在前次印本基礎上稍加改動，如同小説作家在排印稿上再作修改的情形。綜上所述，『第五次修正本』應當是最晚的完整手稿，其重要性也就不言而喻了。

《標準草書草聖千文》手稿出自于右任親筆，字徑不及一厘米見方，在其傳世作品中極爲罕見。書寫時不顧筆墨之工拙，純是平時功力的自然流露，用筆與結字近于《秋先烈紀念碑記》，較之對聯、條幅、手卷類型作品更顯出天真隨性的意趣。元人張晏跋《祭侄文稿》：『告不如書簡，書簡不如起草。蓋以告是官作，雖端楷終爲繩約，書簡出于一時之意興，則頗能放縱矣，而起草又出于無心，是其心手兩忘，真妙見于此也。』張晏此跋深有見地，用以評價『手稿』書法最是合度，加之通篇字數幾近萬言，更可視爲于右任行楷書的字庫。

潭齋

二〇二一年七月七日

懷素千文　　草書社

周（盤）

興

嗣同（不再注）

祝世祿千文（墨迹後重棄禽館本後但稱音韻）

王羲之「省飛鳥」澄清　　草書社

次

本後但稱

音韻

邢本

員（傳字）

外（法帖兼隱齋本後但注兼字）

散（注青字）

王羲之「咒」等」一二王

法帖（青華齋本後但閣本後但注青字）

懷素千文

韻彙編後（傳雲館）

懷素一草

梁　但注彙編後

王羲之「倫」懷素千文

澄觀園

馬騎（澄字）

觀（莧亮字）

侍（空本後但藏本後但稱朱本）

郎（堂朱竹君）

張芝一大州一澄清

懷素一草　王羲之一

韻彙雜後梅花詩（

王羲之「咒」

杜預一溥化（慶歷）

卞壼一溥化（乾隆）

梅花詩（羅）

化（慶歷）

書（本後但注草乾字）

草（本後但注乾字）

聖（但注彙辨千羅本）

千（羅本）

文記（墨迹）

唐人寫金剛經略義

蔣洲寫牡丹詩（墨迹）

孫過庭書

標迹

准譜（墨迹印本後不再注）

草景集臨本後尚翔羅本

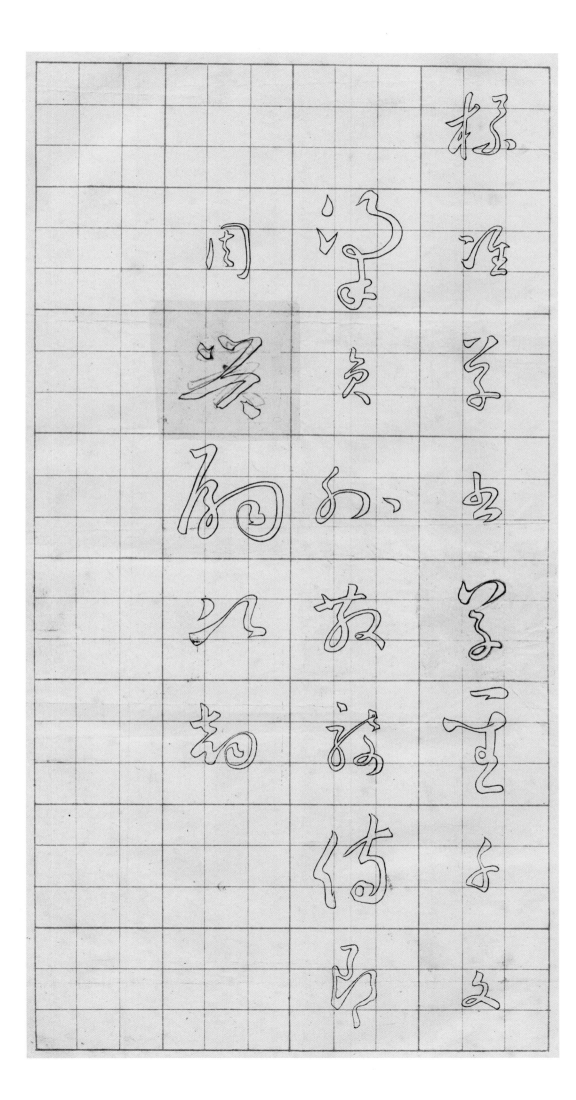

（手写千字文书法出处对照表，竖排，自右至左）

第一列（最右）
懷素千文
閏（澄）
孫過庭意
餘
一戲鴻堂
成
草書社
歲
懷素千文
律（澄）
祝允明一彙　編
召
愛可法千文（墨迹後）陽本　不再注
調

第二列
唐人寫經
寒　詩
宋璇集杜　少陵流寓
來　化（乾）
草書社
暑
王羲之　草帖（青）
廷
孫過庭一　蜀都賦
秋
陶闕
收
蘇軾一壮　王羲之一雪　唐人寫經
冬
心雕龍
藏

第三列
崔瑗一澤
草書社
王羲之「小」園子一二
孫過庭一　蜀都賦
王獻之一文　草書一（玉）
祝允明千文（墨迹印本）
汪以咸同　文千文（墨迹）　別迹後不再注

第四列
王羲之「七　用六帖山海」
草書社
王衡一彙
黃庭堅千文（天一閣本）
黃庭堅千文（職思　職字）後但注天
薛選千文（天一閣本）　宿　後但注天
張　草上王羲

第五列
曰　化（臨川李）沈本後但　稱書本
月　草書社
盈　編
晨
辰　字
祝允明千文　後但注
鮮于樞千文　懷素千文

第六列
天三希堂
王羲之「得」西閒一大
黃
懷素一彙
宇　編
軒本後但　延多字（澄）

第七列（最左）
天　王守仁一
地記（印本）　唐人讃義
玄　觀（亮）　葉玄讃義
黃　草書社
宇
宙
荒　草書社

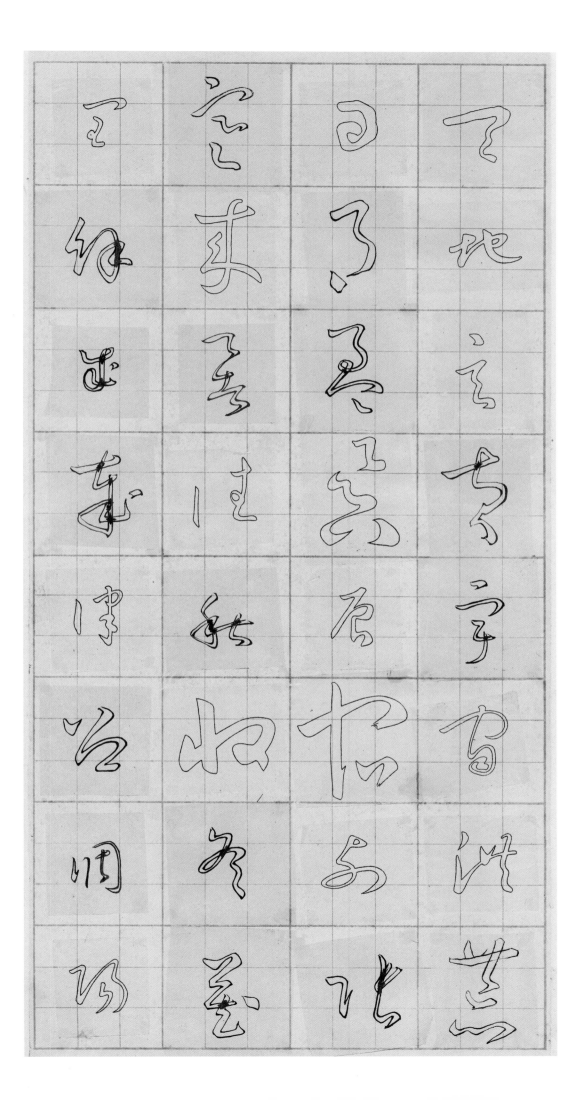

五

雪天祥 文天祥 兩	金 三希堂 產	鐘繇道 草書社 號	王羲之「偏」等山淳化 果（乾）
雪 雪詩文 文千文 騰	王守仁 韻會	劍 剗德經	王獻之「惡」等山淳化 珍（乾）
汪以成同 致	麗 閻焉字意 周孝侯碑	巨 王寵千文（墨迹）	邢侗束 李 禽館
曹植意 雨	曹植實刀 賦曹子 但注棠字 水遠手	王羲之還 閣法帖（墨）	王羲之初 用山王羲之章帖大觀後簡瀨彙觀 菜
孫過庭 景福殿賦 露	賴真鄉絮 玉 姪文葉	孫過庭千文（餘清齋刻）孫過庭書本後但注餘 珠字	史可法千文 菜 文
秘閣草韻 瓊	王羲之「適」重熙淳 出化（墨本）	孫過庭書 夜化（乾）	懷素千文 重（淳）
米芾芽 李書大字典 為	歐陽詢千 昆 文字	蘭礎淳 文璧詩冊 光	懷素千文 芥（傳）
里人淳 孫過庭 霜（雨編） 彙編	王羲之鄉 蘇軾千文 北陶閣本 閣後但注北	王羲之鄉 化（墨本）	懷素千文 薑（淳）

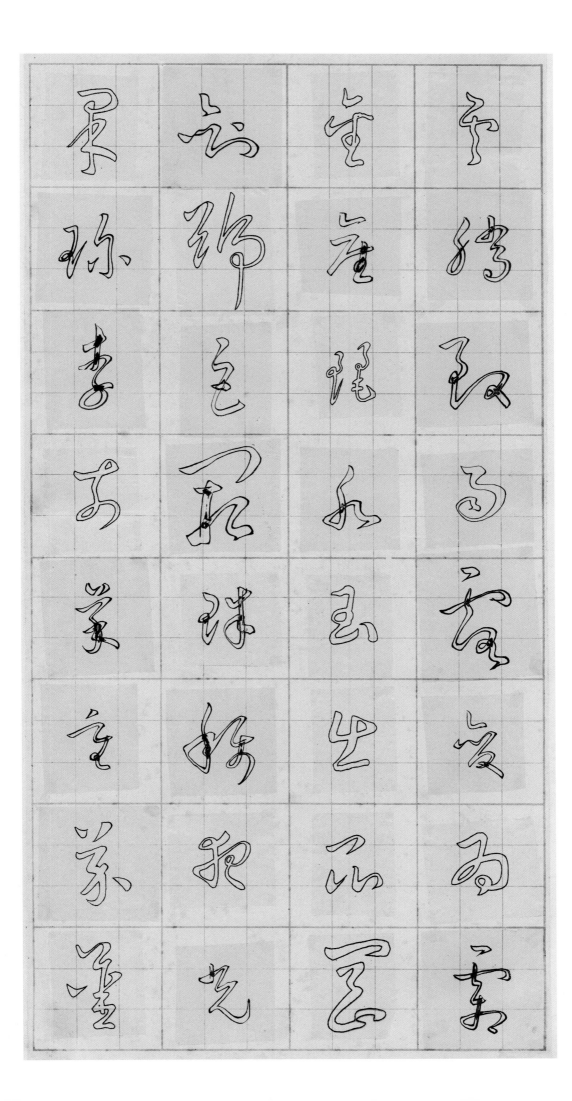

推 王羲之「七」去慶一漙 化（甫府本位 濘）後但注甫字	結觀 王羲之祖 暑一彙 彙編	龍 彙編	海（述） 文彭寫赤壁賦（墨）
位（濘） 懷素千文 草書社	繩 王羲之一 彙編	而 褚遂良隱 苻經（隸）	鹹（澄） 懷素千文
讓 草書社	劃 草書社	火 音經 懷素四十二	河 蔡襄真蹟 蔡襄一勸
國 宋克寫杜子美此詩 詩	制 明太祖手	帝 草書社	淡（澄） 懷素千文
有 王羲之「省」化（書本）	始 文字寶寶 金庸龍一	鳥 珠 懷素一 草書露貫	鱗 草書社
虞 王羲之「虞」	服 王羲之鄉 化（書歷）	官 刊 利（故富國）	潛 王羲之 神賦一漙 熙祀圖績 帖後但注
陶 陳元素書	衣 謝遷神 州國之集 天香樓	利 明太祖手 義化（書本）	羽 同上
唐（隸本） 智永千文	裳 黃道周 天香樓寫詩館	皇 那佣一束 黃寫龍館	翔 祝世祿子文

八

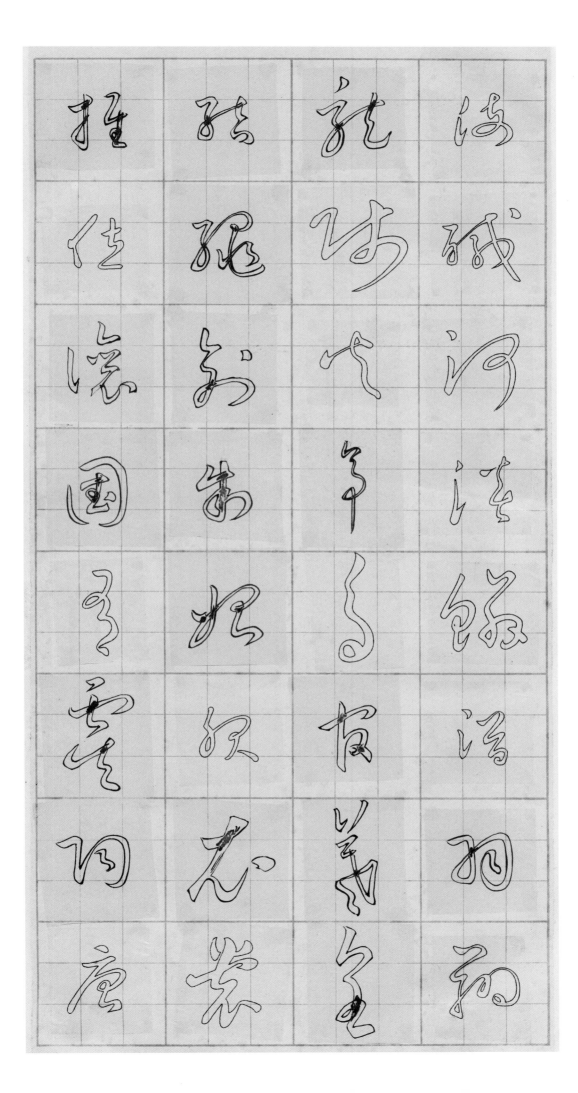

弔（墨迹） 懷素千文	坐（淳化帖） 懷素千文	愛 韻會	遘 文（墨迹） 祝允明千文
民（放大） 孫過庭書譜	懷（寒素） 本後但淫淳字	育（墨迹） 文辭王三十文	通 希堂 孫過庭千文 文續三
伐（陝本） 智永千文	閒（寒香館） 本僅但淫 王羲之帖	縈 草書社 陳淳千文	臺 草書社
罪（放大） 流沙墜簡	道觀（亮） 阮研碑大	首（亮） 王羲之月一大觀	骨 懷素一草 書習頗
周 饒介三	雪書譜 孫過庭	匠珠 王羲之一 草露貝	豐 韻會 半市一寶 王羲之小
發 彙編 王羲之一	撰德經 鍾繇一道	伏 聖教序 王羲之一	實 大悲淳化（游相本） 王羲之一小
殷 彙辦 王羲之一	平 玉烱堂 王獻之一	戒 頌 隋賢出師頌	歸 和館本後不再淫 就章（太 王羲之一草
湯（綠玉廬本） 後但淫綠 懷素千文	章 草字彙 王獻之一	羌（墨迹） 思明千文	王 都（亮） 半一大 王羲之月

布衣不同安弱汤

玉郎可当毒批平王

东有象兰上伎成光

马东青我家亭功王

鳴（兼） 王法帖（一二）	春 松壽堂	蓋 韻	恭 文	宗懍千
咸旅一二 王義之一行	鮮于樞一	秋園草	佳繡	索靖一彙　宋克一彙
鳳（瑞露館） 本後惺詩（瑞字）	被 韻秘閣草	此 觀	華繡	
那伺千文		王義之「山川」 諸帝一彙		
在（禪州國寶社 印本後但注神字）	花 同上	身 墨迹大觀	養德經	鍾繇一道
王獻之一驚 藏石一六觀	木 翰謄陶潛撰古	倪元璐一 古今尺牘 虞世南一彙編		
樹寶 代名臣墨 戚繼光一明	束 穎 會韻會	四 好詩（墨迹印本） 男	堂 化書禾	王獻之「癢」 不追一灣　今尼膽墨
白 觀（亮） 王珉一大		杜牧張好 術譜 孫過一庭書		
駒 文 董其昌千	及 化書禾 許君一灣	好詩（墨） 勁 王義之「智惠」	敢 迹大觀	房隆一書
		曹植一絳帖	王義之一學 夫人一大	
食 眼食久一 王戴之「吾」	萬 帖	邦 絳帖 張昶庭	玉 觀（亮）	望 千文 毀迹大觀
場 梅花詩（羅本） 王義之一		王獻之 大圓字興書一草	掌 法帖（兼）	傷 刻本後簡稱糞本 王義之「謝」 光祿恭禄一二 王法帖後簡

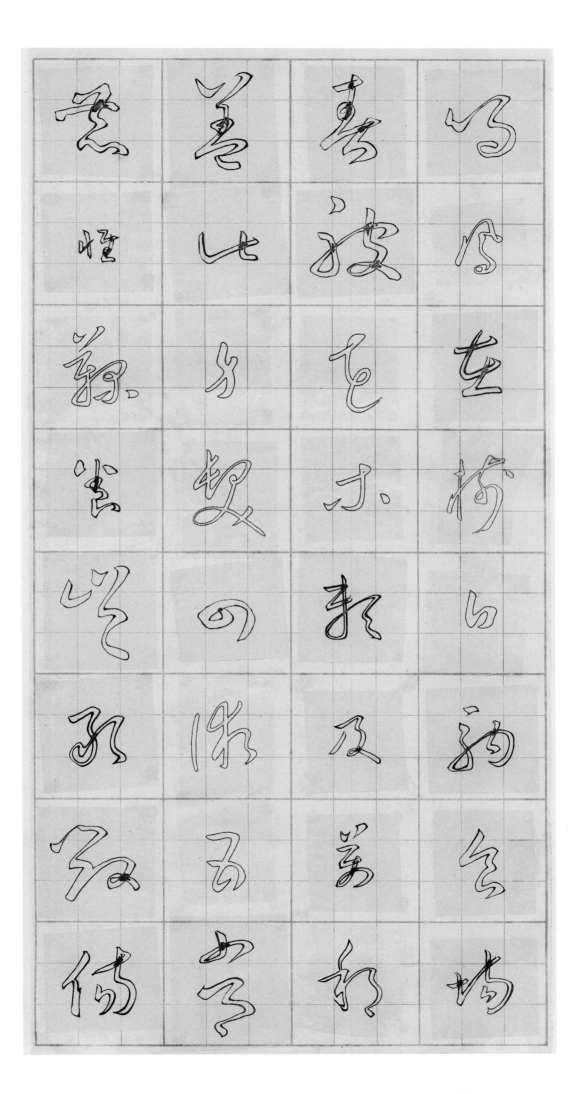

表（信觀神）王羲之「揎」

信 觀（神）　使 觀　可 化（孫本）　覆 化（孫本）

曼　談　彼　短文（聽）

言　必　陛　矢文

過　言　彼七帖　器 就章

矢　知　唐太宗　靡 草書社

曹植敘愁　賀知章千　懷素千文　索靖一彙

慕　貞（晉）　烈編　男

勖　循　良

王羲之「旦」

王羲之「伏」

王羲之「中」皇象一急

王羲之「採」孫過庭

宋國孫千

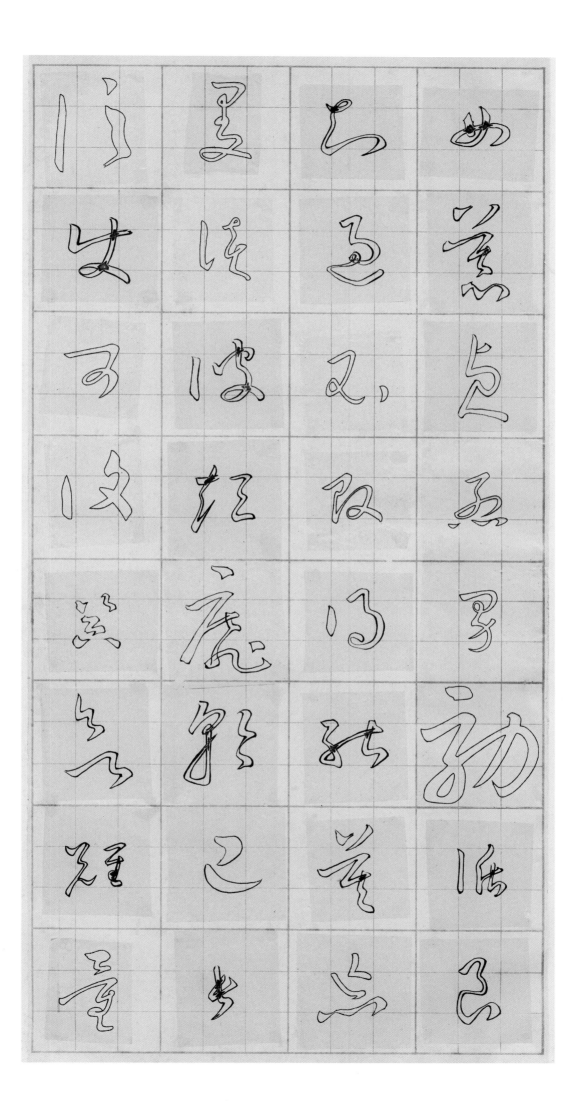

墨　岳飛詩帖	景　千文（聽雨樓本）　後但注	德　妙字（本後俱注妙字）	宮（陵）　文	心經（陵）　吴文華午
悲　淨化（孫本）同如馳	行　化（重本）咸旅一傳 賀知章千文	渟　孫過庭千文（書妙野）	岩　文	谷
絲　唐人寫文心雕龍	維（德） 懷素千文	名棠觀 彼清室 王羲之知	傳（本）　梅花詩（羅）王羲之一	
渫（譯）　懷素千文	賢　渟化（肅）賀室 王羲之知	立（本）　墨遊印 智永千文	聲　草書社	
詩（羅本）　梅花詩 王羲之一	尭　訣歌 王羲之草	鮮于樞一 海山仙館 形	麋　彙辨 顏真卿一	
贊　草書社	念（寒）　懷素千文 王羲之草	喬彙辨素 草書社	堂 　顏真卿二	
業　蜀都賦 孫過庭一	裕　思賦（業）曹植離	表　化（羲祖本）重熙一渟 王羲之遺	習　韻會	
羊　訣歌 王羲之草	墅　彙辨 懷素	正渟 孫過庭書	聽　禽籠 邢侗一来	

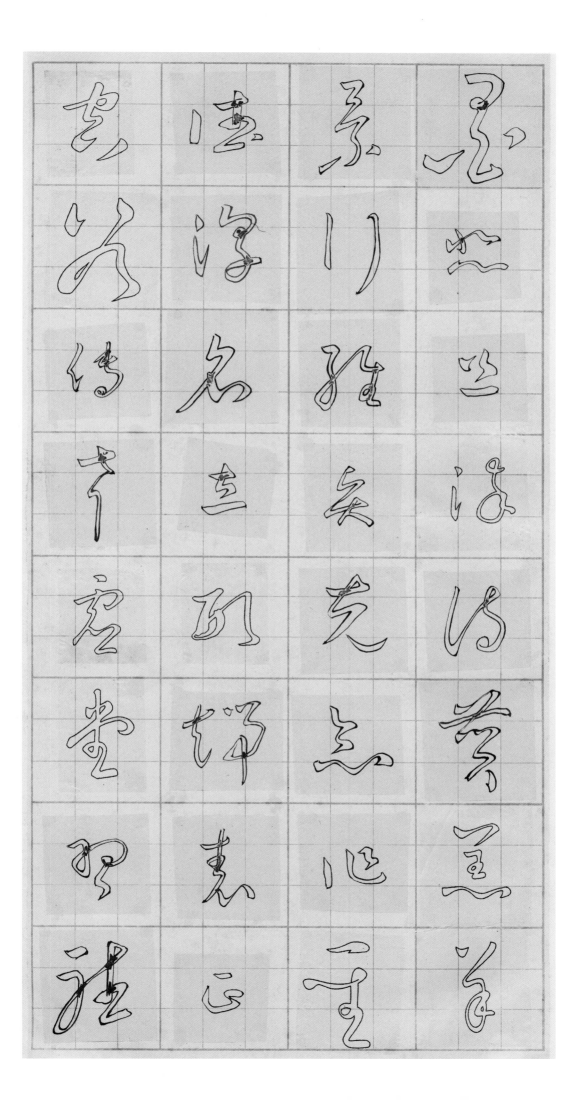



（右端・大字と注）			（左端）
孝　榜孝儒主　張芝□章	懷素	尺　韻	福
當　字彙	資　彙編	秘閣草　孫過庭千文（妙）	困（鈎）唐太宗　彙編（合）
皇象　淳化（慶）　陳淳千文　湖字	索靖出　師頌鴻堂本	赤壁賦　祝允明	惡化（唐）王羲之　彙編（合）
忠　語注稿　朱熹論　懷素千文	樓蘭出　土文字後稱樓蘭　君化（書）	窤帖　邢慈靜　芝室集	積（鈎）王羲之
別（綠）　唐人寫文	王羲之月　赤□淳　唐人寫文　嚴	惜（如）　王羲之譯　陰（但注晉字）	福　唐人寫經　疏殘卷（縁）
盡文（妙）　孫過庭千	懷素　奧彙編　樓蘭	是（大觀亮）　王羲之知　懷素千文（晉府本後彼清晏）	善　王獻之　佛遺教　彙編（經）
命觀　王羲之謝	敬	競　草書姓	慶疑　王羲之　首十訣□

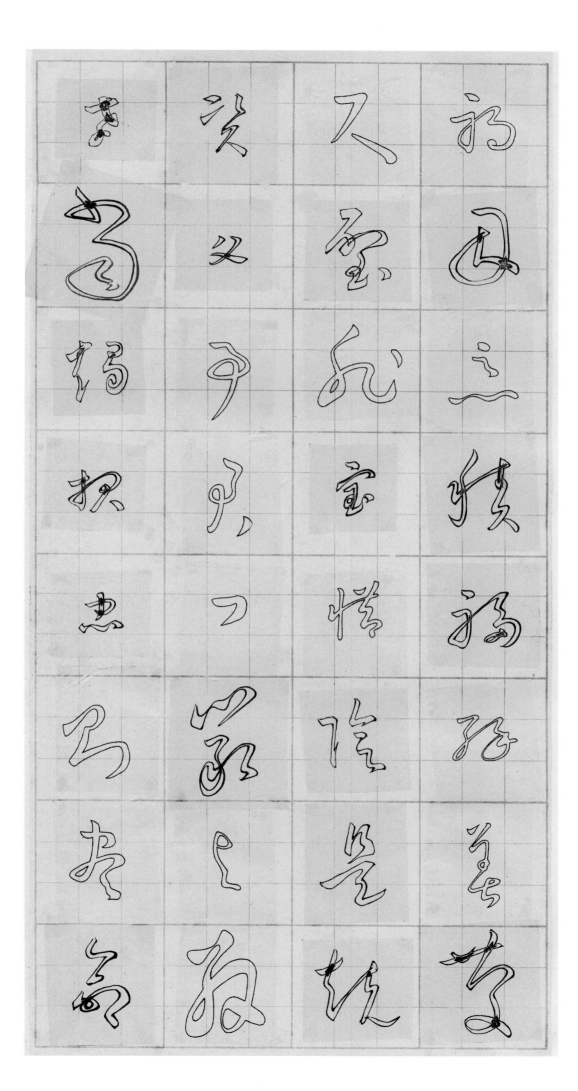



容（彙編）王羲之「…」	泉（海山仙館）鮮于樞「…」	似（亮）王羲之「…」半「大觀	臨 觀 王羲之「愛」為止「彙編
止 王羲之「淳化」（實似道本後简枒黄本本）	琉（羅本）王羲之「…」梅花詩	蘭 書譜 孫過庭	深觀（亮）王羲之「侍」中書「大
茗（觀）王羲之「適」童興「彙」	不 王羲之「適」木蘭「…」觀	斯（放史）幐休「草」書大字典	復 千文（妙）孫過庭
思 藏真 紅葉館 文天祥「…」	息 二章經 懷素四十	馨 草書社	薄 彙編 孫過庭
言 觀（有正印本後桓注正字）張芝「大	渺 彙辭 王羲之「…」	女 彙觀 中蔵懷「…」	風 同字意 陳漢千文
肅 豐坊千文	澈 草書社 王羲之「…」	松 太白詩 張旭寫李「…」冬	興 草書社
安 寧帖 鍾繇「道」德經 唐太宗屏	取 懷素「道」	之 周孝儀碑 王羲之「…」	溫（寒）懷素千文
定 化（本）王羲之「初」	映（淳化海本自鉤）懷素「…」	盛 意 王羲之「…」	清（肚）張弼千文

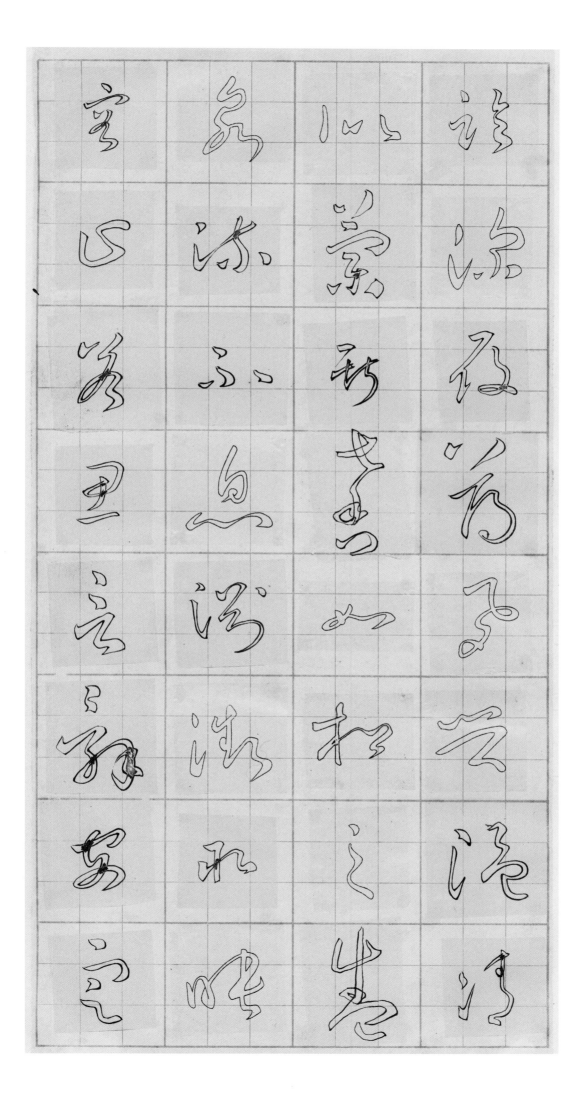

诸流清为有涓流

以蒙新茅如松之生

乃涨凫不自鸟涧法而唯

亭山芳里云云芳写云

篤 文(澄)／懷素千	榮 古雜詩／陶潛擬 業(澄)／懷素千文	學 學記稿／孫詔讓興 草書社筆	存 碑／王羲之一
初 人帖／昌維禛一	所 雜詩／陶潛擬古 隨賢出師 頌	優 文(晉)／懷素千	以 維帖／褚庭誨一 周孝侯
誠／草書社	暴 文(僖)／懷素千	登 明人尺牘／王穉登一	甘／陳淳千文
美 首／古詩十九 董其昌	籍／黃庭堅 千文(拓)	晶 雲館／寸 杜行一偉 草書社	棠 草書社
慎 訣歌／王義之草	甚 觀(亮)／張芝一大	職／懷素意	去(書)
終 淳化(禹)／念祚君一 王義之知	無 熙／王義之傳 中書一淳	從 意／孫過庭	兩 筆編／王義之司
宣／樓蘭	竟(杜)／張弼千文	政 化(書)／王義之	蓋(草本)／州淳化 王義之一益
今／皇象一 急就章			詠 觀(亮)／索靖一大

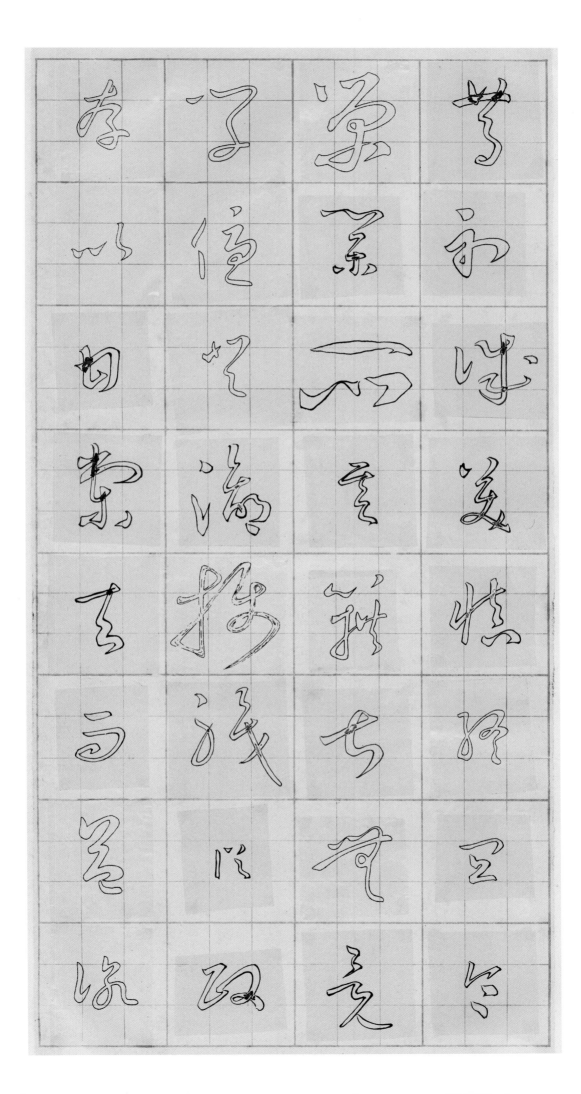

流沙墜

諸 蘭(敬女)　　　草書社

肅

諸 蘭(敬女)	外法帖(米)本	上 草訣歌 王羲之小	樂 王法帖囊 碧莊本
賞 王羲之行 王羲之曙	受孝經	和化(李本) 大使…淳	王法帖一二 開別 殊 朱照堂
伯化(有正印)	賀知章 咸陽… 傳(澄) 懷素千文	族 韻會	文彭 知永千 又(宋招) 貴
永 帖(王)	白沙遺民 教蹟(印本) 為僧之遺	睦[傳] 懷素本 草書社	男賦 孫過庭書 飛景福殿
猶 澄清堂(耶)本	進 彙編 王羲之	夫譜 孫過庭書	海瑞政岳 禮詩帖
子姪文稿	奉道德經 鍾繇 傳山殘帖	虞世南千文 喝(吳湖帆藏)醉後簡	別法帖(王) 王羲之開
此化(澄相本) 兇(世)	母 懷素千文 儀(澄)	女(亮) 帚婦大觀 王羲之遠	夢帖(姜本) 竹枝 王羲之卯 智永千文
王羲之小 圜子文稿 蘇軾千文		草訣歌 隨	卑(陝本)

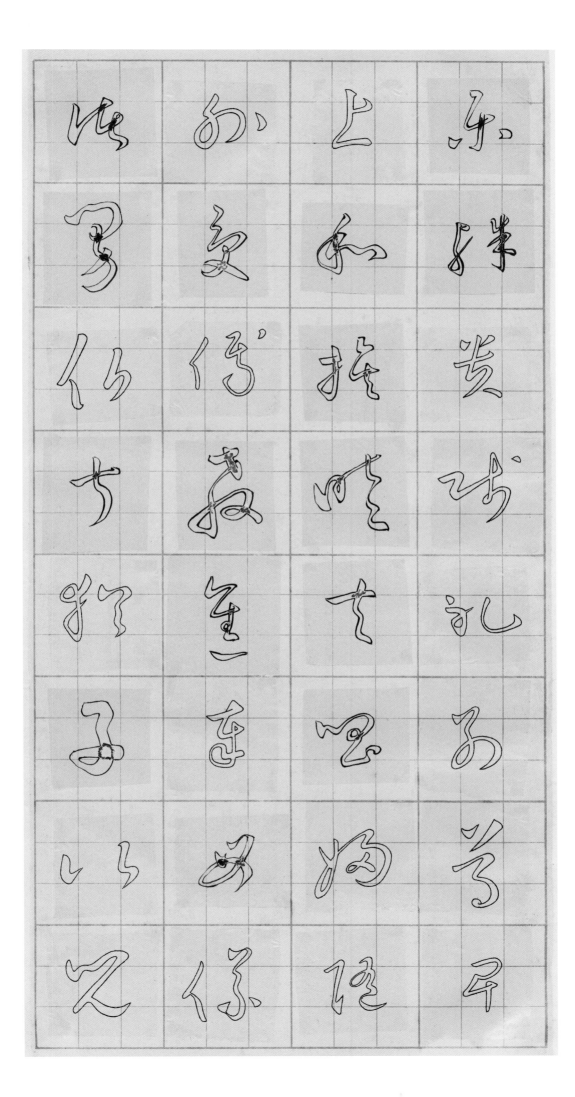

孔法帖(蕭)	文彙編	睿 晉元帝	節 淳化(要本) 本
秋一二至	友	慈 化(乾)	義(澄)
王羲之夢 汪以成同 朱敬鑑千	文	隱(墨迹) 唐建千文	廉 葉敬千文
裏文千文	投帖 顏真卿	惻(要) 懷素千文	武 草字彙 王羲之
懷素千 文(澄)	分(墨本) 別 淳化	造 飛白二 王法帖(米本)	顏真卿(爭座位) 孫過庭千文
陳洪綬 明代名人	璜 草字彙 王獻之省	次 日增壹一(灌清堂)(那本)	沛(要本) 虞世南千文
淳化(孫) 王羲之熱 尺牘	磨 草書社	用 王羲之此 傳山詩稿	同上
氣 鑒照堂 右軍斗一 日更是	箋 字典	離 懷素千文	廬亏 陶詩(墨迹)
連文(聽) 賀知章千	夫規見 懷素千文		
技(謝本) 王羲之千 梅花詩			
祝允明寫			

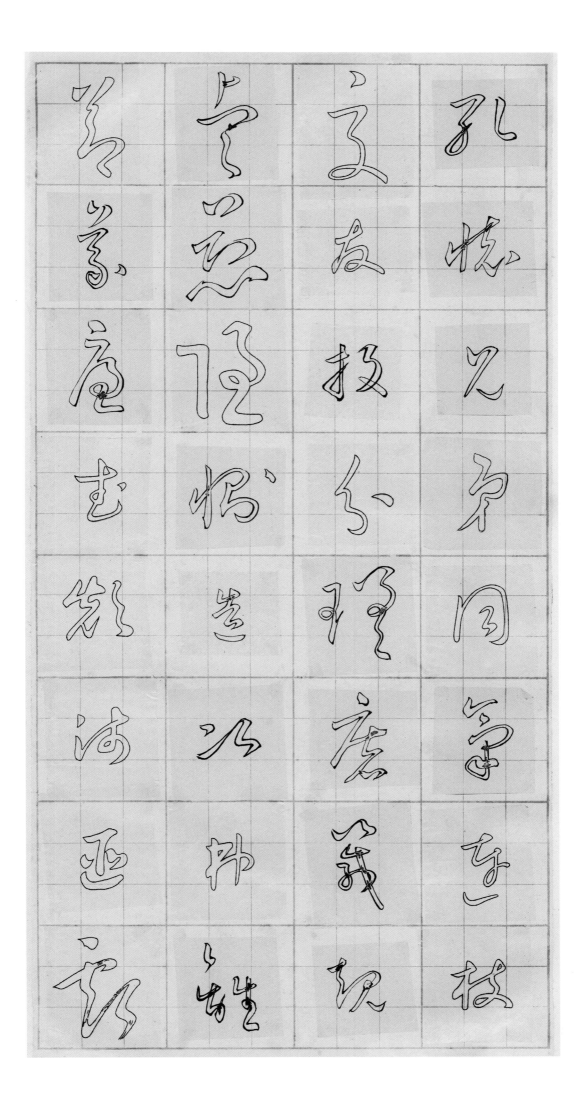

齋 陸澄 懷素千文	守 霸本	都先明手 欽書遣書 邑 彙觀	王羲之「得」都不書 都 彙觀
靜 賀知章千文 文聽	真 王羲之留 還六別疏 英十七帖（張伯英疏本後但稱張本）	持 懷素千文 緒	王羲之「遍」 姜立綱 草書大字 華 興發志
情 蔡襄 三希堂	志 賀知章千 文聽	佳 懷素千文 澄	王羲之積 雪十七帖 夏 帖（之字集）
逸 懷素千文 澄	滿 王羲之草 訣歌	操 同上	王獻之「桓」江州 夏帖（之字集） 東 化游根本
東 王羲之舉 心苦 淳化游根本	逐 梅花詩 霸本	好 唐人寫金剛要略義 記 發志	王獻之「桓」 文彭寫素 史可法八十 西 歷賦
動 邢侗千文 瑞	勿 梅花詩 曹植 戟 魚堂	爵 草書 註	王羲之 史可法八十 奠 建文
神 褚遂良 陰符經	意 王獻之 彙編	曰 王羲之草 訣歌	懷素千文 京 （曹）
疲 朱敬鑑千文 停雲館	移 文	廟 史可法 草書	

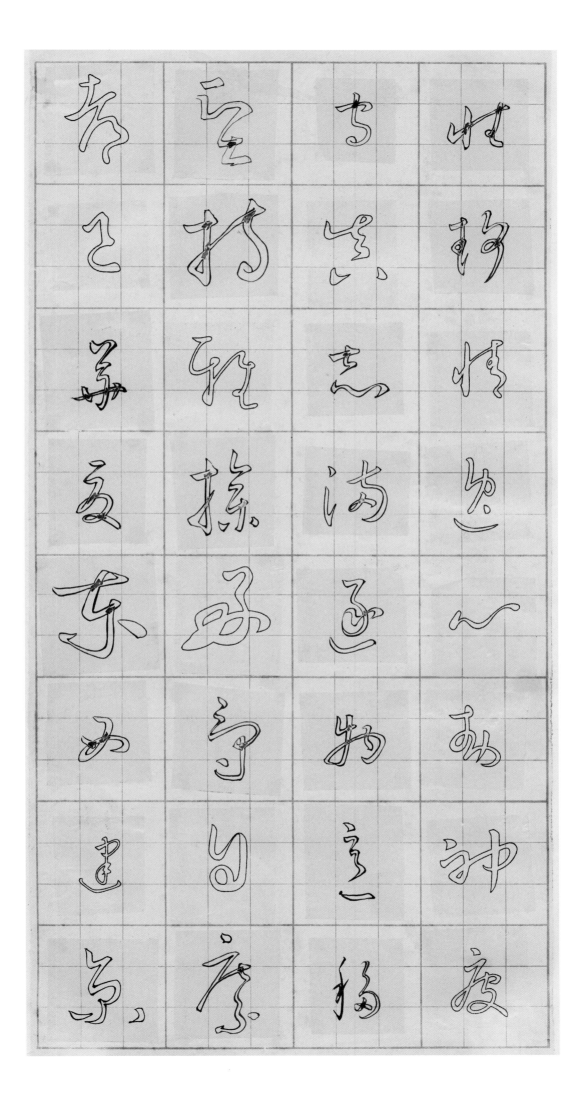

（手写草书，竖排，自右至左）

賀知章千
兩文（聽）
王羲之此
舍
二王法帖〔遺〕
霧
誤欵
米芾一三
宋曹千
懷素千文
甲文
歐陽詢千
長（俜）
芦寸文
樞 千文（縮小）
吳文華

圖
王羲之意
寫 一彙編
王璽〔繪〕
會 墨（縮小）
散文
祝允明千
畫二十七帖 姜
〔孫〕堂畫〔雁〕編
采 懷素千文彙
仙（陜本）
懷素千文
靈（縮小）
懷素千文

宮
吳鎮詩
殿 晉癖
安吉〔宝〕
盤
宋曹千文
〔撫〕草書社
麓泉山棋
文辟王〔實〕
觀碧莊
飛（聽）
聲
張芝意

〔脊〕
李懷琳寫
秘康絕交
印
王羲之草
書大字典
〔面〕編
董其昌一
麓〔禎〕彙
洛陽帖
〔從〕洛之〔前二〕
〔珍〕
米芾草
露貫珠
渭（雲）
懷素千文
虞世南千
賀知章千
擴
文（吳本）
深文（聽）

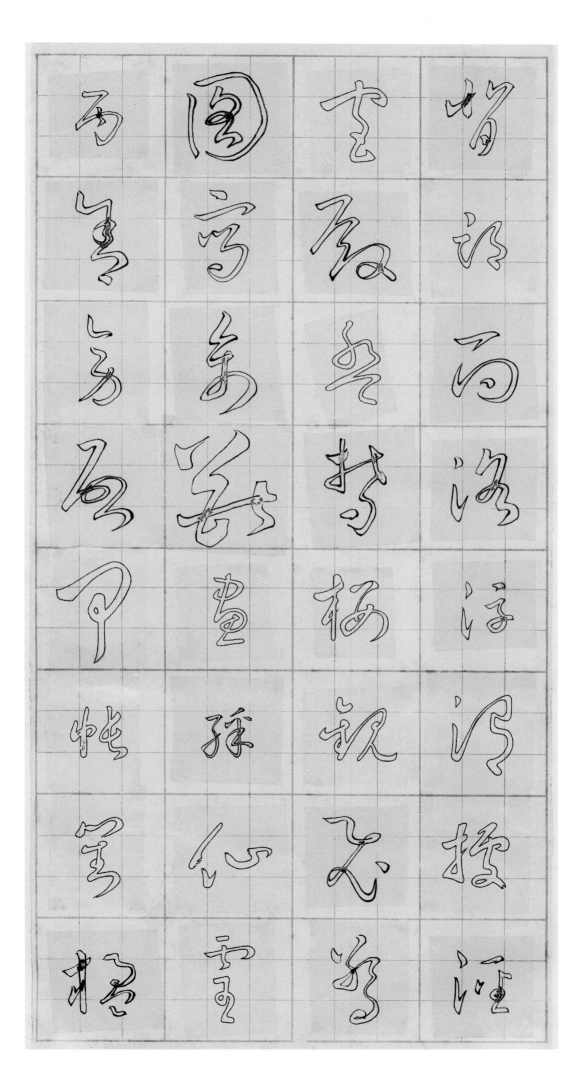



既（右列）	右	升	肆（左列）
既　王羲之「草诀歌」	右（化乾）	升　王羲之「行」觀（亮）	肆　米芾千文
集（世）　蘇軾文	通　文彭之箋	階　王坦之一　彙編	筵　懷素千文（澄）
墳　壇、香樓	廣　禮堂書	納（澄）　懷素千文	席　設蜀郡賦　智永千文　米芾一棠
典　人帖	內　皇象一急就章	陛　王羲之八月十九日一湾（化書本）	鼓　當十書社
亦　本	左　薛紹彭一戲鴻堂	弁　草書社	瑟　同上
聚	逮　史可法千	轉　王獻之「復」孫過庭一書譜	吹　韻會
羣（放大）　攝政王書	承（亮）　王羲之一大觀	疑　（東法帖業）	笙（世）　張猛千文
英（澄）	明　王羲之一觀	星（寒）　懷素千文	

右端注記：文璧一王　文天祥一　漢章帝一　宋雪千文　史可法答　懷素千文

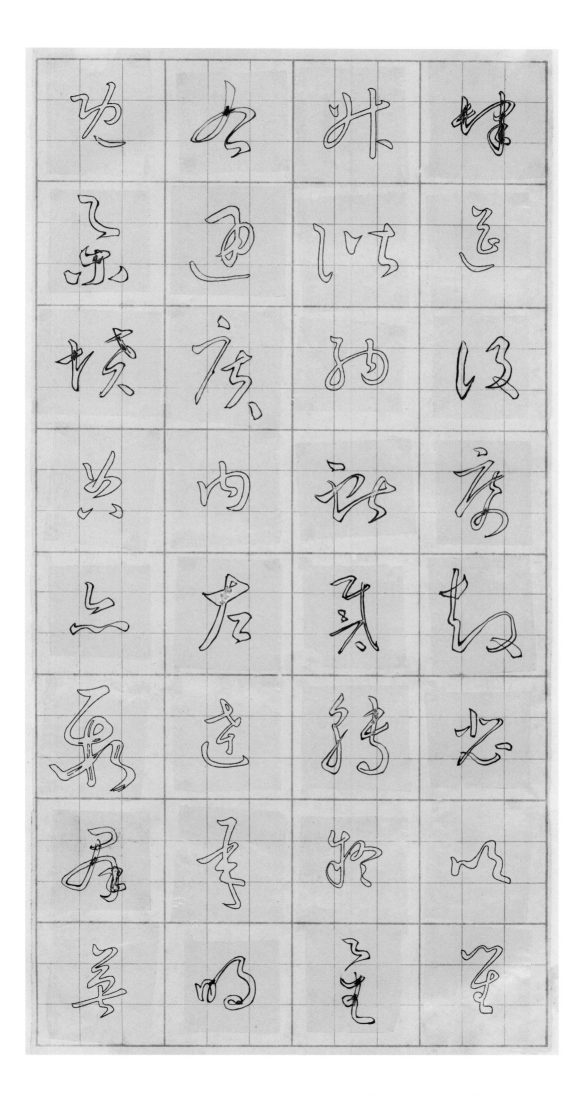

高

皇象

冠

隋

乘

宋克寫

振

府祝之明千羅

將

桐

路

俠

槐

卿

戶

封

劈

尋

備

旅

兵

木孫過庭

鍾

隸

漆

書

鹿

經

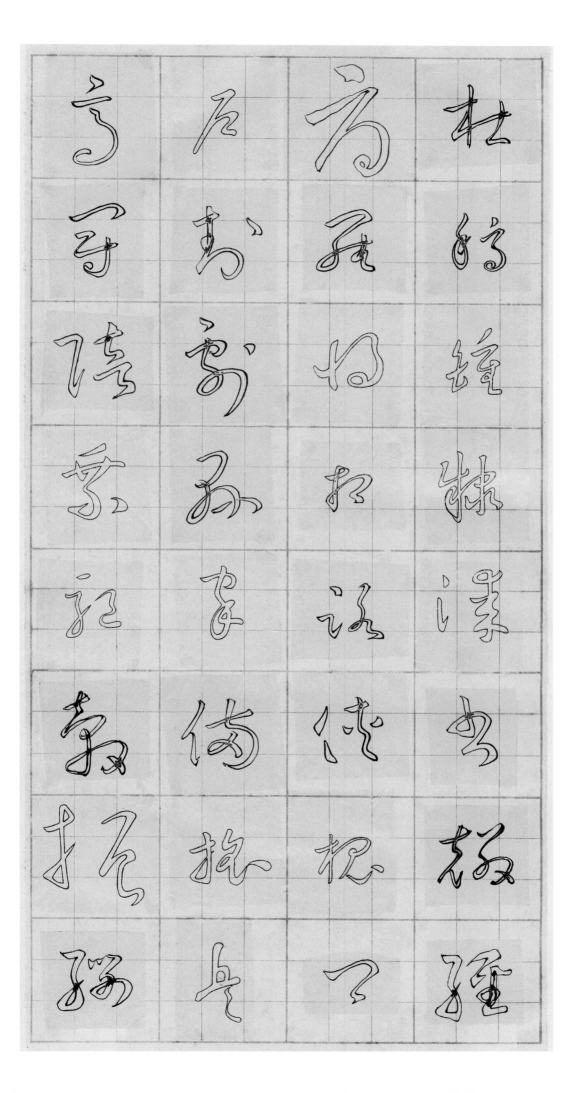

杜紹經林澤書板疆

為爰如扨讓使了

石書安孫倚撨兵

言言陵東記家拓孫

世 陶潛·擬古 雜詩	策 曹植 洛神賦(選)	孫過庭 懷素千文	鐵保千 文(雅淸 奄齋	賀知章1 懷素千文 宅 孝經 曲(陝本)
祿 葉敬千文	功 樓蘭	千文(餘) 溪(淨)		知永千文 皂(寵醴)
豪 李懷琳文	茂 辭力大 曹植洛 恩賦選	伊 草書社 望 熙		徽(書) 懷素千文
富千文(妙) 孫過庭	寶 草 疑 新 王羲之	王羲之洛 神賦選譯 佑 文(墨迹)		同上
章 葉興虎 董復千 文(墨迹) 寫	勒譜(安刻 本) 孫過庭書 寧文(餘) 不	王世鐘千 文(墨迹) 太 時法帖(米來) 常二王		九 薛晨千文 懷素四十 二章經
同 集崑瑤千 文(墨迹) 巴蜀都賦 孫過庭1	孫過庭千 懷素千文 刻(寒) 剗 銘 草書社	阿二章經 漢 歐陽詢1草 書大字典放		等 棠辭 王獻之 復
韡 董其陽1 宗鑑堂				

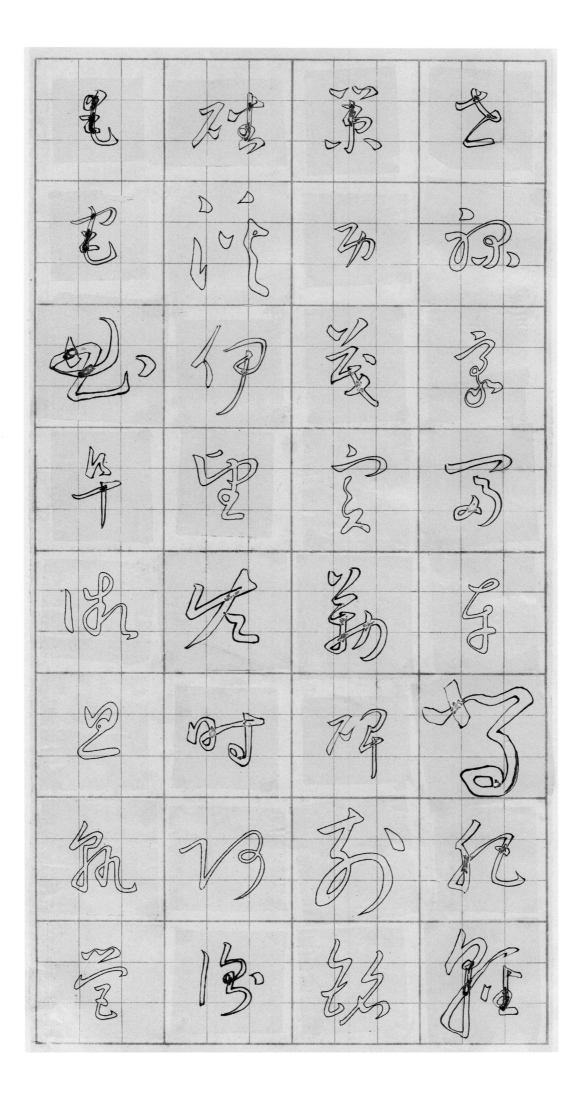

桓（晉）	繪（蹦）	俊	齋儀	索靖一月　孫過庭書
懷素千文	陳薄千文	孫過庭書	晉　譜	李柏雜書
公	留　仙館	彥	更　卷（墨迹）縮小	懷素一案
王羲之「得」都下九日書	詩一海山	秘閣草韵		
匡　韵	漢　草書社	密（壯）	霸　編	文徵明千文
秘閣草		蘇軾千文		古草書社
合（晉）	惠帖（書道）全集	勿　隱園	楚（過雲樓）	魏
懷素千文	遂　聽　讀	衆　佛遺教經	孫過庭書	
救清堂（孫弱弱）韵	感（亮）	儒儀	索靖一月	困　宋南瓌書　朱草書社
扶　懷素千文	趙　觀（亮）	喻　彙編	王羲之十七　制敬堂	橫　彙編
化頁	成疏一大芳陽真觀	寧（過刊）	明太祖	
傅山千夢　顏堂	用（神）			

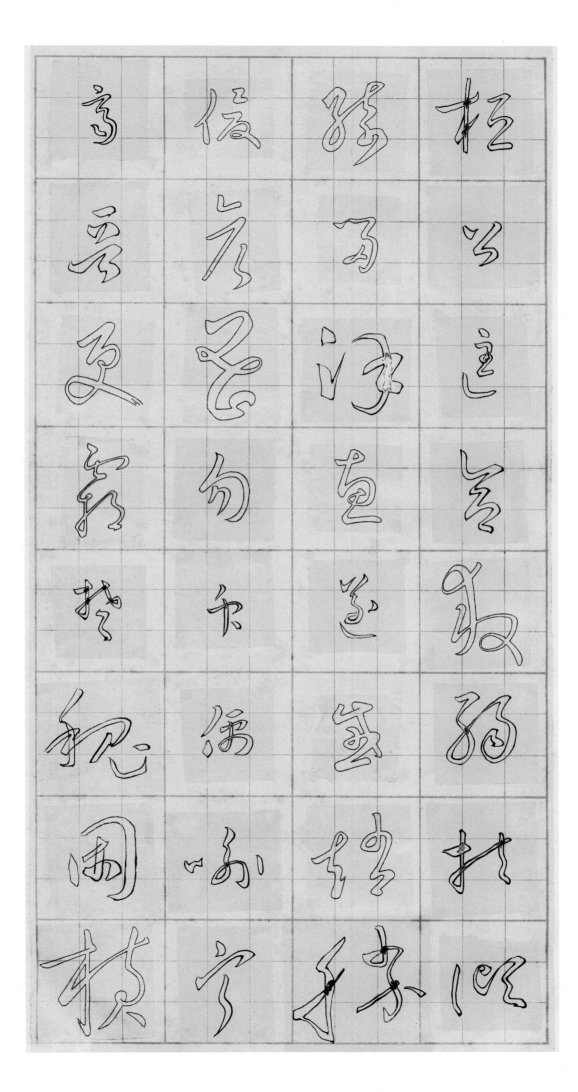

董其昌

假	何	起	宣
孫過庭一 北山移文	孫過庭一 絲帛	流沙墜 簡(敬大)	千文
遼 不能一清 智永千文（淺本）	遵(書) 懷素千文	翦 草書社	威文(妙) 孫過庭千
威 草韵辨體	約(綠) 懷素千文	頗(澄) 懷素千文	遷 篆編 宣之家一
敵(郭子儀意) (見聽兩樓)	法堂 康里巙巙 三希	牧 同里(敬大)	陽文(緲緲合鉤) 草韵辨體
踐(墨迹印本) 智永千文	辟 米芾千文	用 法帖(青) 王羲之江	譬 秋闈草韵
期 化(隸本) 王羲之得	斆 星齋	軍 法帖(兼) 王獻之鎖 軍ㄣ二王	譽(來禽館) 邢侗千文
會 化(賣本) 索請一溪	失 頁 就彦千	最 二爭經 懷素四十	明文(職) 黄庭堅千
盟 宋曹千文	刑(澄)	精(小) 帖(蜀體二縮) 懷素自敘	遊 王羲之傳 草韵一溪

蒼　王寵意　曹植意
梧　曹植意
鴞　蜀都賦　孫過庭
嶽（壯）　王昇千文
祿（簶）　曹植洛神賦　綴雁賦

王義之「遠」太常～宋　柳州權王右軍書
王義之之「遠」　賀知章千文　禹父（聽）
王義之之「鹽」　康里巙巙　迹～三蒼臺
王義之之「裳」　懷素千文　百（傳）
王義之之「時」　王義之之「鄉」　君　郡大觀亮
王義之之「傳」　董其昌習字帖

四二

四三

税（宋拓本）　智永千文

熟　賀知章千文（聽）　董其昌千

貢　文

親千　陶潜擬古（摹）雜詩

勸（墨迹）　父碑千文

　　蘓譜　孫過庭書

黙　鹿泉山樵　千文

陽　懷素千文（澄）

儉（陕本）　智永千文

戴　熙

南　梁民憲　古字字編

歕　父　郭諶千

我　思明千文　草書社

藝（同藝）　草書社

秦　祝世禄千　草書社

稷父

治　化（賈朱）　崔瑗漳

本文（餘）　孫過庭千

於　陶南　蘓軾壮

農　韵　秘閣草

務　父（縮小）　宋圉璪千

關　北海古詩帖　鮮縞跋書

穘（澄）　懷素千

同上

越　集（放大）　故宫書畫

沈䌓

遠　田帖　懷素聖

縣（淨）　懷素千文

覠（澄）　懷素千文

屾　父（餘）　孫過庭千

叇迹　代名人墨　顧璘明

幽　集　書道全　鮮于樞

冥　秘閣草韵

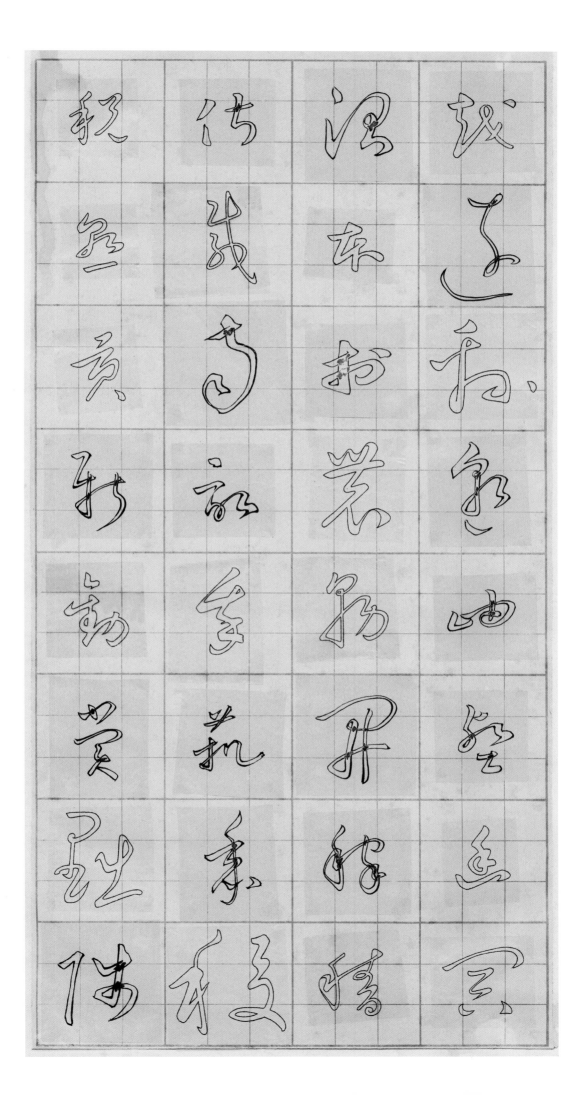

照 （彙辨）　王羲之一

聆 （龍師本）　智永千文

庶 千文

盂 （龍師本）　智永千文

顧 文（妙）　孫過庭千

音 詩十九首　王寵寫生

錢 （小）　彙編（縮）

朝 領（李書）　草書要　麟補刻本　徐崇……本

嘉 沈喜意

察 （墨迹）　父辭裏千文

中 崇……寶善齋

敕 韻　秘閣草

謀 草書社

理 化（乾）　……園子……

庸 沈荃千文

素 （豐）　懷素千文

勉 草書社

鑒 （鑄）　……鐵漢懷

勞 化（游相本）

史 文（吳本）　虞世南千

其 七帖（姜）　……慶仁……十

覺 （彙辨）　王羲之……

謙　謹（致大）
葉敬意　……流沙陸前書

魚 父辭裏一長　蘆館

祗 （曹）　……史游一章　懷素千文

植 （曹）　趙佶……草書社

刺 念許君……　王羲之……

勒 淳化（乾）

秉 （墨迹）　父辭裏千文

色 （淳）

直 一三羲堂　康里巎巎

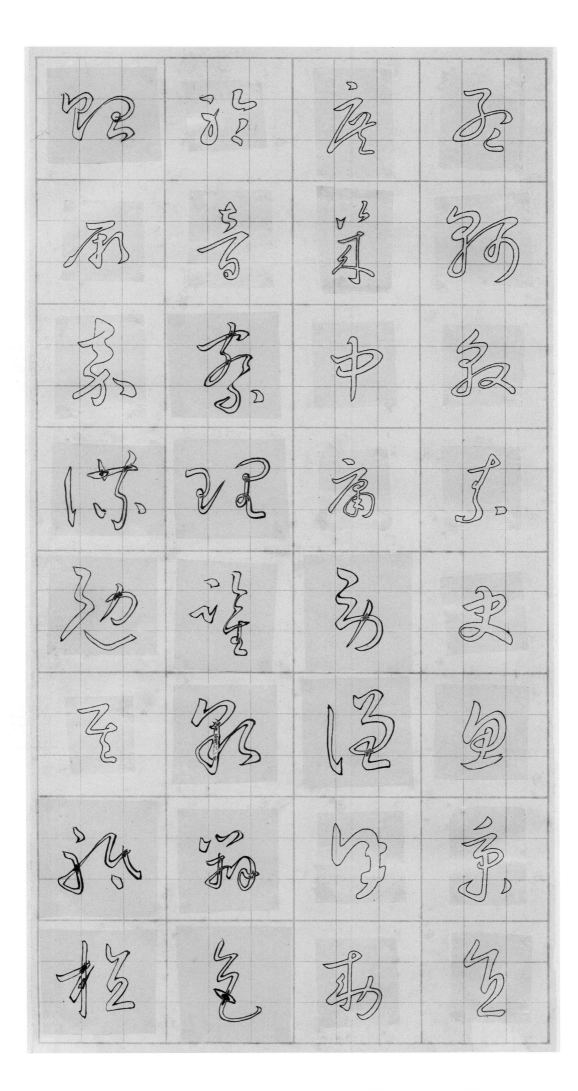

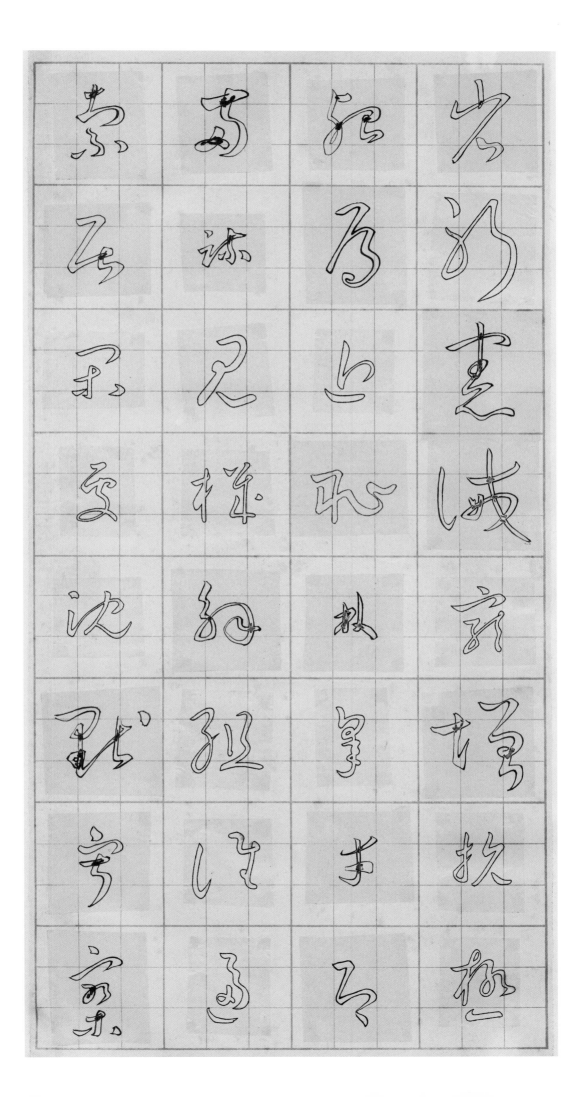

竹（竹枝）一十 七帖（姜本）　王羲之印

橋 彙編　書晴一

霞 彙編　王羲之一

翠 文　史可法千

蜂 詩　林逋梅花

世（墨迹）　王士錄詩冊

爭 顏魯公冊逸　驕　董其昌跋　草書社

渠（本）　智永千文印　柳公權一

荷 彙編　葉敬千

的 文

歷　草書社

園　草書社

壽　草書社

抽（本）　蘇軾千文

絛（本）　懷素千文

欣 園子し二　王羲之小　礼部韻寶 衛瓘一　韻會

奏

累 淳化（唐）遷

哀（本）　王羲之謝 芳祿し二 王羲帖業し二

歡（墨迹）　王羲里題 文彥千文

招（本）　王昇千文

求（淑相逢）　王羲之蜀 都し淳化

古　孫過庭 景福殿賦一

尋（陵本）　懷素千文

論　就章し急

散（本）　王羲之司 州淇し淳化

慮 彙編　歐陽詢一

逍（陵本）　懷素千文

逸　明人一草 典　雲未少字

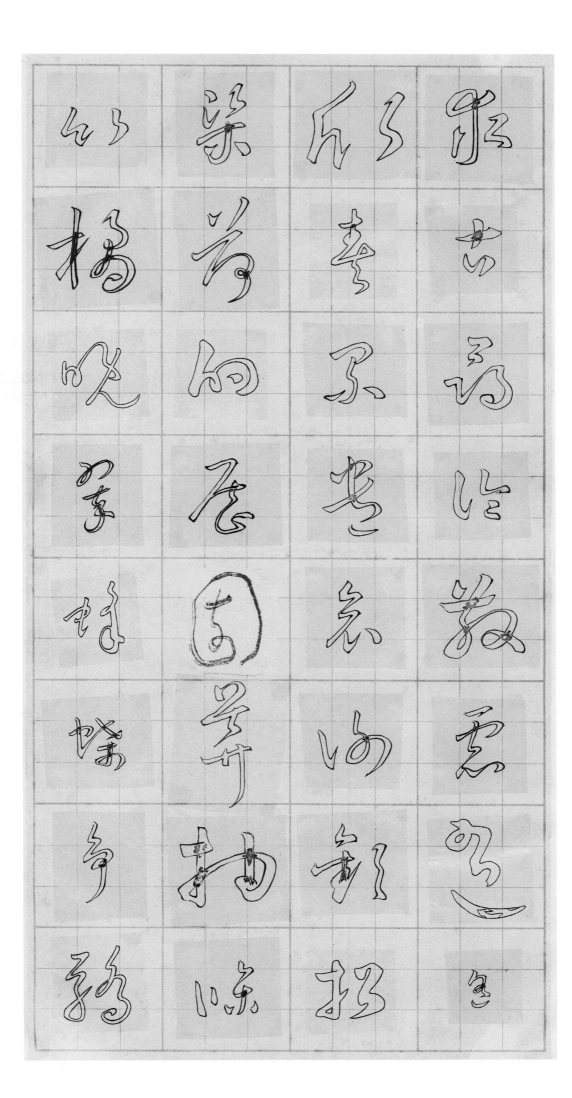

屋 遊韻

礼屋韻

漏 宝　　曹植九華　鍾繇一道　懷蘭

應 扇賦（葉）

畏 德經

屬 樓蘭

懷素千文

耻（陳本）

言 覽 　　雲岡一古　陳隆寫書

戲 詩十九首（墨迹）

賣 今契牘女

市 文（體）

寫（澄）　　賀知章千　懷素千文

同 大觀（亮）

襄　　　王羲之一知　　草書社

篋（澄）　　懷素千文

賣 宋曹千

遊（澄）

鷗（陳本）　　懷素千文

擢（澄）

運（陳本）　　懷素千文

凄（澄）　　懷素千文

庆 祝允明一望　　陳隆千

綘（墨迹）

霄 文（縮）

陳 劉一彙　　王羲之瀾

根 訣歌一彙　　朱學古草一新

妻 二王帖王獻　　青葉岡本　帖目

罟 璧莊

蓓 草書社

葉 曹植節一遊賦（葉）

栗鳳 草書社

掻 王閣序　　文璧二滕

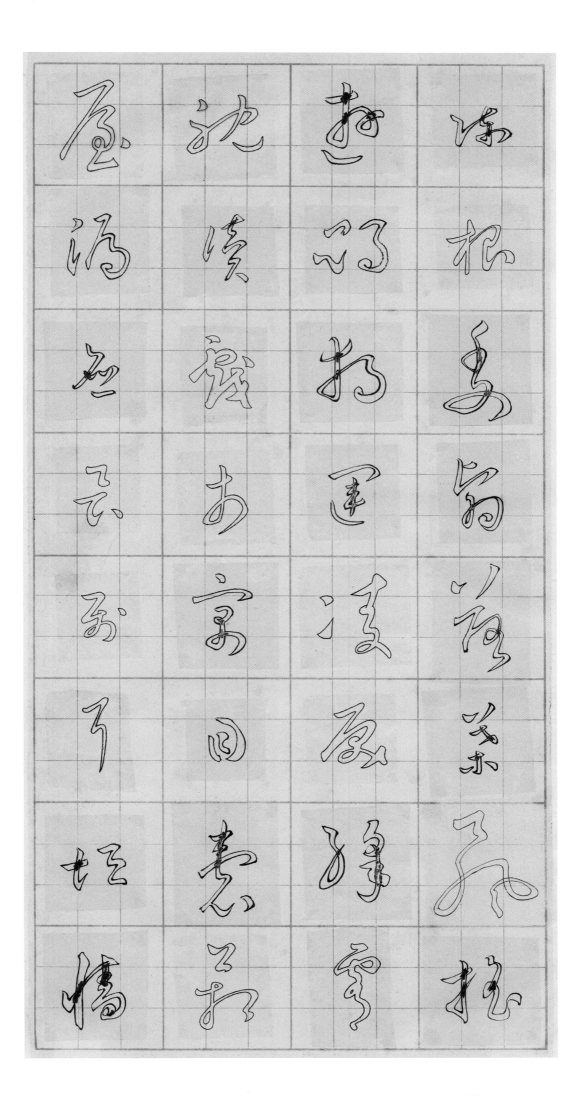

耕 競
秘閣草韻

親（賦 葦）
曹植 叙愁

饒 雲館
攵碑—傅

具
彙編

晉十書社

皇象—急忿
鐵保—十
虞世南—
韻會意

殊卩 就章
獵（大）
整
幃 智永千文
陳遵千文
房（墨迹）

戚（吳湖帆藏）
歸莊千文 張芝—
故 彙編
舊珠 王羲之—
草韻辨
烹 草書社
宰 草書社

月膳 音韻會
餐 彙編
飯 戲鴻堂

曹植意暢
颰（葦）
老
幼
秘閣草韻
異 王守仁— 寶照堂
糧（隸）

朱敬鑑千
厭 文
糟 文
糠 千文

唐太宗—
飤 彙編
適 親舊物間 欣社印
王羲之「適」大
口（寵晌本）
智永千文
歐陽詢千
鹿鼎山樵

王羲之—
光 淳化閣本
王羲之之十 陽
王羲之之十 梅花詩
羅

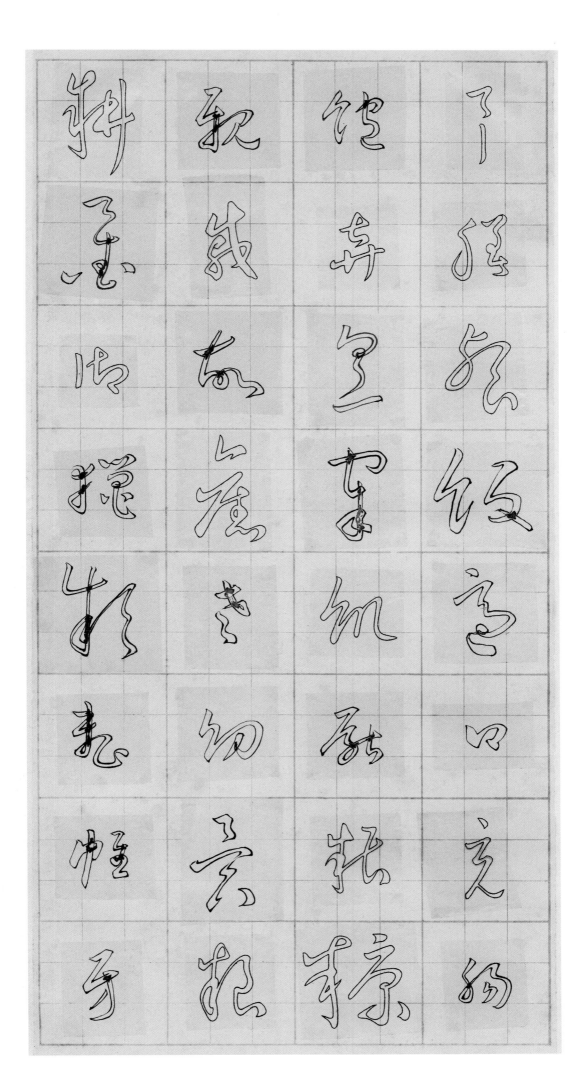

草敬千文

皇象一急就章　　王羲之知　王羲之「襄」　王羲之一　苕溪書社

矯　就章　　王羲之知「問」二王　義興一戲　古今書大字　米芾千文

手　　　頤（法帖裏）　足（鴻堂帖）　喜典　　薳一涪花庵

歌廬館　　于謙一小長　礼部韻寶　　苕溪書社　　壽　　王羲之「足

詞　　礼部韻寶　芳子書社　董其昌千　顔璘一明　鮮于樞一　紀瞻一彙　康

酒　　芳子書社　言蒸文　代名人墨　三希堂　懷素千文　鵠

寢（敬大）書大字典　眠堂（孫本）　草書社　接迹　杯　辇　　王寵寫落花　詩

書大字典　奴一澄清　蕭確一彙　黃庭堅千　陳淳千　沈愷千文　王寵寫落花

器休一草　夢　編　篾　文（縮小）　象（縮小）　味如玄

團（妙）　孫過庭千　王羲之一豹　那個　豐坊千文　董其昌千　図上

文（妙）　孫彙編　雪法帖（薰）　宋園璋千　屏體　草韵辦　沈劄　失皇

孫過庭千　王羲之二王　潔　草韵辦　韋文

骨譜　孫過庭書

垢（淫）

想　王羲之小楷　王右軍書

洛

執

熱

原（亮）

籤　朱學古

葉（聽）　賀知章

簡　簡淨帖（青）

顧　顧清帖（青）

答

審

題

前　前七帖（美）

寫

戰（大）

樓蘭（放）

類

蒸　詩

桑　曹植美

梓　王獻之

鄉

黨

祭（畢遠）

類

嘗

馬靈（晉） 懷素千文	諛（澄） 懷素千文	布 草書社	小舌（陸本） 智永千文				
馬慶 周遭淳化	殺 王寵寫言 詩十九首	射（澄） 懷素千文	筆譜 孫過庭書				
馬駝韻 校官碑十	貳（陸本） 智永千文	獠 草書社	倫文（聽） 賀知章千文				
特（澄） 懷素千文	鹽 草韻新體	彈（壯） 王羲千文	紙（墨迹） 俞和千文				
勇 草書社	摘編 陸深一案	稿（澍） 陳淳千文 琴	般 草書社				
躍（壯） 蘇軾千文	獲 示童一演 化書本	阮 公一淳化 王羲之院 山谷淳化 蘭詩	巧 康里巎巎 二王…堂				
奏辨 朱學古章	竄 草韻新	阮（籀相本） 董其昌寫	任文（聽） 賀知章千文				
驤 草書社	込 汉吾西傳編	蘭詩	釣 郭畀邈意				

張芝 丨 王筆綱

王賢

郭謹千文

張照千 遷文廿觀 復樓

乾書

懷素千文

葦其昌 懷素千文

暉過畫樣 白石廬

懷素千文 王環

郭謹千文

孫過庭 佛遺敎經 照

皇象章 懷素千文

年化（乾）

矢（譯） 懷素千文

每露貫珠 懷素丨草

懷素千文 催（陸書）

屚雲

孫過庭意 懷素千文

朗文 歐陽詢千

草書社 躍

懷素千文

毛（僖）

范（龍眼書） 智永千文

三 朱學古丨 懷素丨彙

姿 編

舞湖海圖 劉墉丨 孫過庭千

嘹 孫過庭文（鋒）

女舞 彙編 祝允明丨

饒介丨三 笑 希堂

張芝丨大

到 草書社

孫過庭 利賦 景福殿 同 編

王衡丨彙

並（亮）

從丨大觀 王羲之諸

王羲之小 省 趙右軍書

大令丨宋

佳 本 王義之飛 白石鶴丨二 王法帖栗 女 懷素千文

米 張芝丨大 雲觀（亮）

六四

王羲之 史可法千文　朱學古草　裒請一彙　王羲之　朱學古千文　王羲之 小　智永千文（宋拓本）

周孝侯碑　四 父申遂　裒辭　訣歌一彙 閣編　愚 玉烟堂　王羲之 遠　大藏山二王　請（宋拓本）

孤 了　陋

佩 小草蘆館帖　草書社　院元 照代　莊 若堂　朱銅鏡一鑑　王寵寫古　訣歌一彙等法帖（青）言

文天祥一　蕨 經師手簡　競介一三　悱 照堂　徊 詩十九首　瞻下尚傳　淳化（慶）

笶（晉）　懷素千文　安 聖教序　引　米芾千文 領後洛山大　觀（亮）　俯千文　慶泉山樵　仰坐行　顏真卿爭　廓（晉）　懷素千文　智永手文本　廟（龍眠本）

然 法帖（墨）　王羲之 祖　暑 二王　指 韻　秘閣草　脩 彙鑑　祐 彙編　強過處　永世帖（姜）本　王羲之 胡　母氏一十　編　懷素一彙　懷素千文　吉（墨）　昭力（傳）　懷素千文

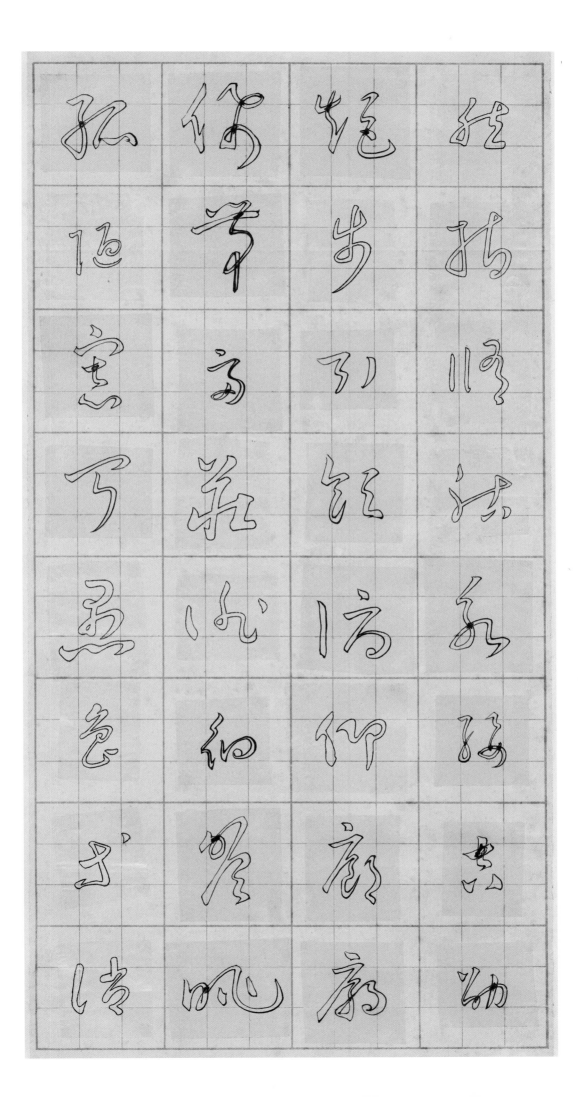

王羲之「嚴」　朱熹論　　王戲之一　紫霞殿奥　史可法奏　劉穆之一　文彭寫赤

楊君平乀十　天語淫稿　難苦苦李彙　鹿人遊皇鹿原攝政王書　劉大觀亮　海壁賦
七帖（姜本）　　　　　　　　　洞歌

懷素千文　王羲之「伏」　　　王羲之「行」　　　王羲之「適」　曹植東征

淫晉晉　陽想清和　懷素千文　孟顧書山　曹植東征

三辟帖　王羲之「鵝」　　伯成旅淳　宋克顯詢　　王羲之「適」
　　秘閣廿年　伯化（鳳手）　敬水　吳大常淳　江賦叢

原韻　鄭慶一　　　　　　孟顧書山
　　于大人賦　　　　　　　吳化（慶）

右廬本摹　　　　　　　敬水
　　化（乾）　郅悟淳　　　　　　　江賦叢
　　鳳帖

王羲之「知」　　　　　　唐本宗屏
賢室澄　　　　　　　選
象子過庭書

回力清堂（邢本）　唐本宗屏選
　　者譜　　　　　　　草書社
　　秘閣草

曹植一絳　　　　　　　懷素千文

王義之此語帖　　　　　　寫韻

郡之嚶一　曹植一絳　米芾一清　曹植敘愁
言　語帖　　　　　　　　　守　賦（賈堂）

謂星鳳樓　回力清堂（邢本）　　杜預一大觀
　　　　　者譜　　　　　　　愷（亮）

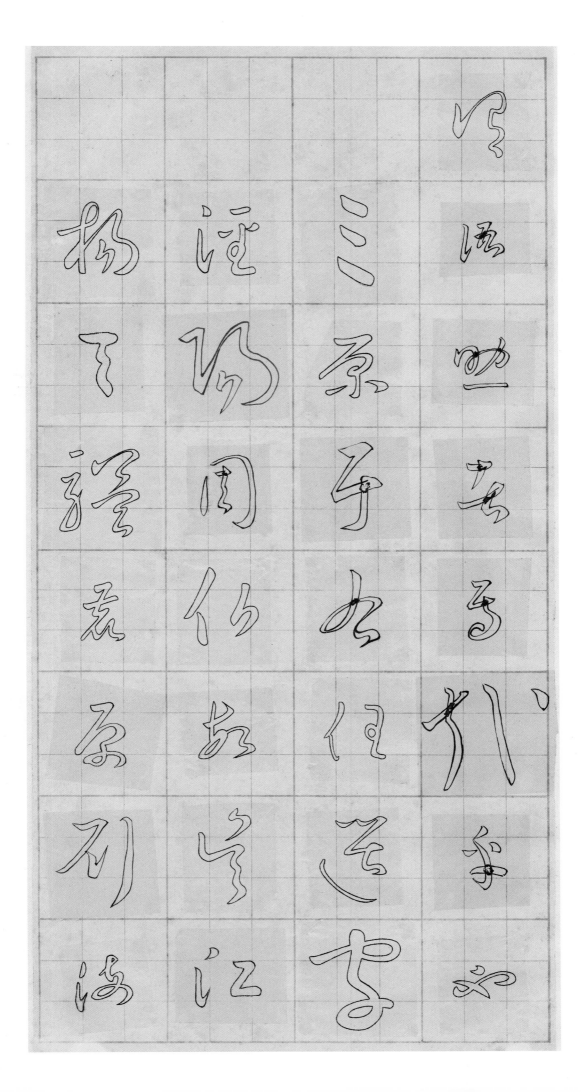

長（亮）

安風帖

李 體 草韻辨

王羲之《闊》 唐太宗屏 別（夫觀）

鍾繇《道》 麋 草書社 黄 草韻意 體意

衣德經

笠池堂 梅花詩（鹽 韻會意 城 葉編

李靖《墨》 王羲之《一 曜本

祝允明《 古 韻會 王羲之《一 化書社 王獻之《君

陽 太觀（亮） 曹謀歌 明德 法帖（墨本） 藍 草書社 饒竹《二三 田希堂 李 草韻別體

王羲之《桓 公當陽《山 王羲之《草 王獻之《朋 陸雲《一 為 雜帖

天人帖 輩 草書社 縣熙 王獻之《大 熱《一潭 劉穆之《一 劉 太觀（亮）

文天祥《一 延問《一潭 化濤 王羲之《闊》 書知是下 王羲之《得 瑯邪《年文 洛（龍眠本） 韻別辨體

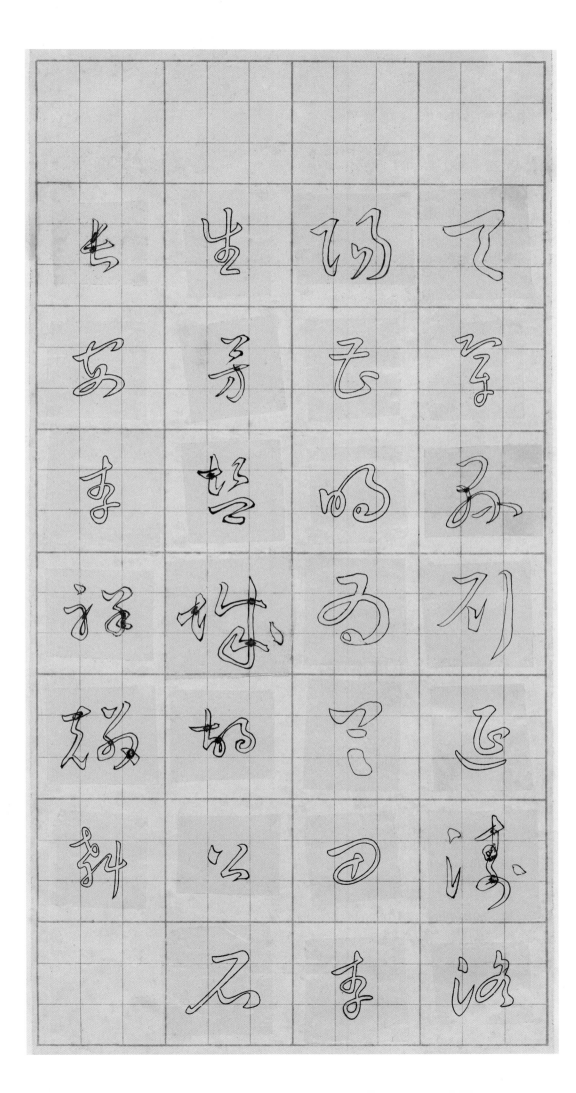

圖書在版編目（ＣＩＰ）數據

标准草书千字文手稿遗珍 / 于右任著. -- 杭州：
浙江人民美术出版社, 2021.11
ISBN 978-7-5340-9026-4

Ⅰ.①标… Ⅱ.①于… Ⅲ.①草书—书法 Ⅳ.
①J292.113.4

中國版本圖書館CIP數據核字（2021）第189408號

特約編輯　蒙　中
責任編輯　傅笛揚
文字編輯　王霄霄
責任校對　錢偎依
責任印製　陳柏榮

標準草書千字文手稿遺珍

于右任　著

出版發行	浙江人民美術出版社	
	（杭州市體育場路347號）	
經　銷	全國各地新華書店	
製　版	浙江新華圖文製作有限公司	
印　刷	浙江海虹彩色印務有限公司	
版　次	2021年11月第1版	
印　次	2021年11月第1次印刷	
開　本	787mm×1092mm　1/12	
印　張	6.666	
字　數	45千字	
書　號	ISBN 978-7-5340-9026-4	
定　價	68.00圓	

如發現印刷裝訂質量問題，影響閱讀，
請與出版社營銷部（0571—85174821）聯繫調換。